U0111952

大展好書　好書大展
品嘗好書　冠群可期

大展好書　好書大展

品嘗好書·　冠群可期

運動精進叢書26

花式撞球
百例技法分析

呂　佩　劉明亮　著

大展出版社有限公司

前　言

　　世界上每年都舉辦花式撞球比賽，英文名爲TRICKSHOTS，一些世界花式撞球高手精彩的特技表演，簡直把撞球玩得出神入化，讓人眼花繚亂，世界著名花式撞球選手如美國的MIKE MASSEY等，每次比賽都有創造性技法。

　　花式撞球運動不僅具有濃烈的趣味性、觀賞性，還包含著很強的技巧性。不少撞球愛好者也想親自嘗試一下，探究花式撞球運動的奧秘。

　　爲此作者在2000年編寫出版的《撞球技巧與戰術》一書中，根據平時的積累，曾整理了100多則花式撞球案例，進行一些簡單技法分析。由於花式撞球是一項創造性很強的運動，近10年來又湧現了很多新技法，爲興趣所至，再編寫一本《花式撞球百例技法分析》，供廣大撞球愛好者研究參考。

　　要打好花式撞球，必須具備一定基本功，掌握球和設備的特性。除了通常的跟杆、縮杆和加塞外，特別要進行強烈旋轉和特別標法的練習，再就是要學會擺球，一個花式撞球的設計往往首先是要會準確擺球，才可能按照設計的球路進行，力度的掌握也很關鍵，不要因爲力度不夠而到不了位。

　　花式撞球運動具有很強的科學性，要解釋花式撞球運動中的一些現象，有時相當困難，特別是這種技法也不是能夠輕易掌握的。但是只要刻苦練習，還是可以逐步打出一些漂亮的花式來。

　　花式撞球比賽在各種球臺上均可表演，但在美式撞球桌上進行，因爲美式撞球的球直徑大、球杆粗重、臺面較斯諾克短小，便於設計球路和實現計畫。再就是在撞球比賽之餘，「秀」幾杆花式撞球表演也是一大趣事，相信這項運動在社會上一定會很快推廣起來，預祝廣大撞球愛好者在花式撞球的技法上得到長足進步！

　　本書所採用的球例都是實際表演發生過的，所以每個球例盡可能選一張實例照片，並對此球例進行技法分析。還有很多屬於重複性技法，因篇幅有限所以沒有納入本書。花式撞球技法分析在國內尚屬初次嘗試，差錯難免，懇請指正。

作者

目　錄

第一部分
花式撞球的基礎知識和條件準備

　　花式撞球擊球的基本技法與斯諾克、黑八、九球基本相同，只在某些杆法上強化了一些，如強力側旋球、強力縮球、強力跳球、串球跟進等，並充分利用球與球間、球與岸邊的摩擦作用，以及利用岸邊橡膠墊的彈性力等，創造性設計各種力的傳遞，呈現在大家面前的是不受撞球規則限制的、會引起無窮樂趣的、五花八門的球路和幾何圖形，令人驚喜，引人入勝，這就是花式撞球奇妙所在。所以，透過花式撞球運動可以發現，撞球運動既是一項古老的運動，又是具有非凡生命力和無盡活力的運動，讓我們從閱讀本書開始盡情享受吧！

一、花式撞球基礎知識

(一)利用球與球的摩擦特性

在一般撞球比賽中，當目標球與主球接觸時，主球是不能順勢再與目標球發生二次碰撞的，或者說，球杆一次撞擊主球後，不能再次撞擊主球，而花式撞球不受此規則限制，反而可以利用球杆與主球接觸時的摩擦作用打出花式來。

1. 擠 球

如圖1-1-1所示，目標球緊靠角袋口一側，主球緊貼紅球，你只要用杆頭頂住主球右側向前輕推，目標球就會依靠摩擦力自動滑入角袋。這種球稱之為擠球，其原理可見圖1-1-2擠紅球。

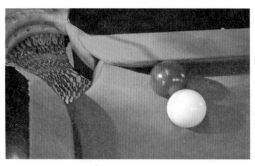

圖1-1-1　擠球實景

圖1-1-2　擠紅球示意

　　我們再看一個球例，如果在主球與紅球中間再加一個藍色球，相互緊貼，同樣，用球杆推主球右側時，就會出現像擠肉丸似的將藍色球擠向角袋裏（圖1-1-3和圖1-1-4）。

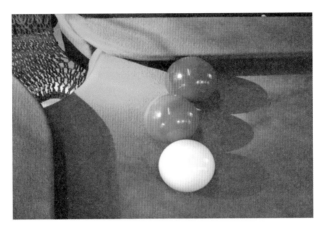

圖1-1-3　擠藍色球實景

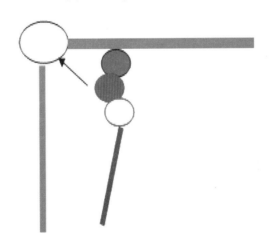

圖1-1-4　擠藍色球示意

這是什麼原理呢？

這就是球與球相互摩擦而形成的一種物理現象。

2. 旋轉效應和串球拐彎

　　再看一個現象，在腰袋旁有一組串球，兩球指向偏在上腰袋左側，利用球與球的摩擦效應，主球擊打串球後端球的左側，串球前端的球就會右轉而滾向腰袋，稱為旋轉效應和串球拐彎。我們可以做個試驗，在兩個紅球之間抹上一些水，使得兩球間幾乎沒有摩擦力，再用主球擊打後面的紅球時，前面的紅球就不會右轉彎進袋了。這就說明球與球的摩擦關係對球的運動影響有多大了。

　　旋轉效應和串球拐彎示意見圖1–1–5 和圖1–1–6。

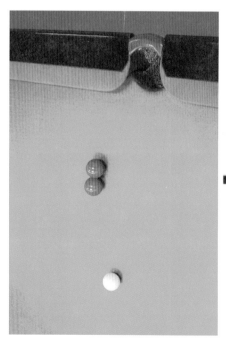

圖1-1-5　串球拐彎實景

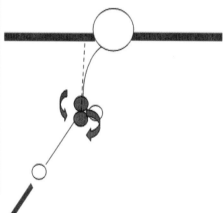

圖1-1-6　串球拐彎示意

(二)利用力的傳遞效應

在花式撞球表演中，經常看到一串緊挨在一起的球，當受力以後會一個緊挨一個地往前滾動，比如在兩根球杆組成的軌道上一起往下滾動，或在三角架的頂力下依次滾入腰袋（圖1-1-7，三角架依次落袋），或主球緊挨目標球一起往前滾動，或一杆實現多球進袋等。

因為力的傳遞是一種相同的力度作用在緊挨著的球上，所以球與球之間不會分開，而是形成一個整體進行運動。

圖1-1-7　三角架依次落袋實景

1. 軌道滑球

在兩根球杆組成的軌道上放5個球，由於球杆本身有一定斜度，所以5個球受自身重力的分力而依次向下滑動（圖1-1-8）。

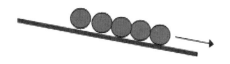

圖1-1-8　軌道滑球示意

2. 三角架頂串球運動

在三角架前放5個彩球，球與球之間緊挨著，當主球撞擊三角架時，傳力到紅球上，並依次傳遞，使5個球逐個挨著全部進入腰袋（圖1-1-9和圖1-1-10）。

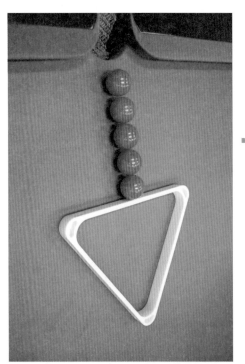

圖1-1-9　三角架傳力實景

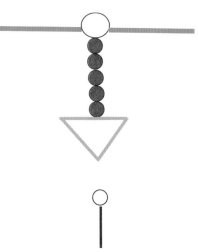

圖1-1-10　三角架傳力示意

3. 主球頂著黑球一起前進

從圖1-1-11來看，黑球的位置正好被紅球擋住一部

分，是不可能直接進腰袋的，但由於主球緊挨著黑球並推著一起前進，當遇到紅球時，就會依靠兩個球的慣性撞開紅球而繼續前進，直到落袋（圖1-1-12）。

因為兩球或多球緊貼時，傳遞的是相同的力，所以會發生球之間一個緊挨一個地向前滾動。

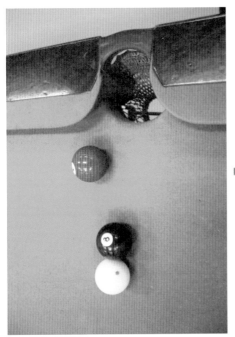

圖1-1-11　跟黑入袋實景

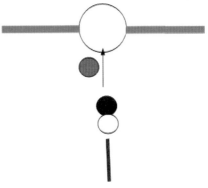

圖1-1-12　跟黑入袋示意

（三）利用桌布的摩擦性和橡膠墊、石板的彈性

花式撞球可以利用臺面鋪的桌布、撞球庫邊的橡膠墊以及桌布或者臺布下面的青石板的反彈性等，為花式撞球運動提供了很好的物質條件，從而產生出樂趣無盡的花式來。

1. 硬幣能從邊岸上跳起

由於邊岸的形狀呈Z字形，內墊橡膠，外包桌布。當球碰撞邊岸時，在不同部位會產生不同方向和力度的彈力，越靠邊上反彈力越大，越靠木框時彈力越小。利用這個特性就可以表演硬幣彈入杯子或球桌外面1公尺遠的帽子或圓筒裏。

邊岸上面不同位置彈力不同（圖1-1-13）。

在邊岸上部中間位置可使硬幣跳入杯中（圖1-1-14和圖1-1-15）。

如將硬幣放在邊岸尖部內側，硬幣會跳出，高度可達1公尺左右，遠度可達10公尺。

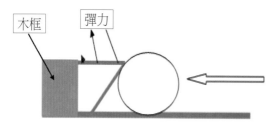

圖1-1-13　邊庫彈力示意

圖1-1-14　硬幣跳杯實景

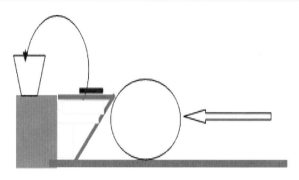

圖1-1-15　硬幣跳杯示意

2. 強力跳球

　　利用青石板對撞球的反彈力，就可以打出各種跳球來。關鍵是球杆的角度和擊球點的選擇，一般擊球方向不應指向球中心點以上，簡單講，球杆是向下用力的。根據彈跳距離的遠近和彈跳高度來調整球杆的傾斜角度和力度的大小，同時選擇適當的球杆，包括重20盎司（約56.7克）的球杆。在九球中就有專門打跳球的跳杆。

　　擊打球時的球杆角度不同，球跳起的角度則不同。特別注意擊打點要指向球心附近。

　　從力的分解可以看出，反彈力越大，球杆角度就越大，則彈跳越高越遠（圖1-1-16）。關鍵是杆頭的摩擦力要保

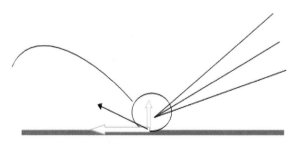

圖1-1-16　跳球的力學分析示意

持好，注意保持球杆皮頭的粗糙度要大，還要擦夠巧克粉。

3. 強力旋轉

　　精彩的花式撞球絕對離不開強力旋轉球（又稱豎棒球），包括用球杆打出的或是用手旋出的球。強力旋轉球的技法上共有三個要素：一是球杆角度，一般在85°左右；二是擊點選擇在球徑的十分之七處；三是出杆方向的選擇，一般要保持在目標球入袋的碰撞點方向線上。

　　球杆與臺面的角度越大，對臺面的壓力越大，臺面桌布的摩擦力也越大，因此產生的弧面效應也越大（圖1-1-17和圖1-1-18）。

圖1-1-17　強力旋轉實景

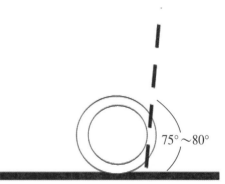

75°～80°

圖1-1-18　豎棒姿勢及角度示意

　　●豎棒球擊點和球杆方向的確定

　　強力旋轉球可以分為近距和遠距擊球，在半個球桌範圍內為近距，在全球桌的範圍為遠距（圖1-1-19）。

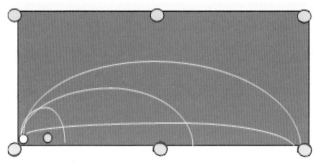

圖1-1-19　遠、中、近豎棒球示意

　　確定豎棒球擊點是打出豎棒球的關鍵訣竅（圖1-1-20和圖1-1-21）。

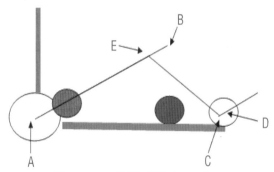

圖1-1-20　豎棒球擊點1示意

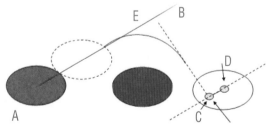

　　在主球上引一條平行於進袋線AB的直線，再在十分之七球徑上定一個擊點C，再確定出杆方向E，用85°角出杆。

圖1-1-21　豎棒球擊點2示意

　　如圖1-1-21，AB線是計畫碰撞紅球的撞點與袋口連線，在主球上過球心引直線平行於AB線，C點是球徑十分之七處的擊點位置，D是主球球心。球杆擊打主球時的方向就是CE線，這樣，主球就會實現轉彎擊打紅球。

　　這個原埋不管是近球還是遠球，都是一樣的。關鍵在於力度的掌握，並把主球能強力旋轉起來，就一定能打出漂亮的旋轉球來。

　　從豎棒球遠近擊點示意圖1-1-22，可以看出豎棒球實現遠近目標的擊點位置和出杆方向的關係。

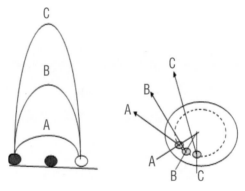

圖1-1-22　豎棒球擊點3示意

（四）利用球杆控制球的運動

　　在花式撞球運動中有很多花式與利用球杆有關，可以利用球杆引導球沿杆滾動，可以用兩根球杆做成軌道使球沿軌道而下，也可以引導球進入球袋。

　　這類花式球的關鍵是擺好球杆，保證球能按照計畫的球路運動。

如圖1-1-23，由三根球杆（或者四根）組成一組軌道和兩個開口，主球推滿紅球後進入開口，到角袋處轉彎進入滑軌後順軌而下，進入右下角袋或者將袋口球打下。

圖1-1-23　軌道球實景1

如圖 1-1-24 軌道球實景，將三根球杆塞在左上角袋口，當主球經三庫撞向球杆後，主球就會進開口轉彎並沿著軌道滑向右下腰袋把黑球頂入球袋。

圖1-1-24　軌道球實景2

如圖 1-1-25 軌道球示意，將四根球杆擺在下岸部，當主球經三庫撞向球杆後，主球在角袋處轉彎進入滑軌後，就會沿著球杆滑下滾入右下角袋。

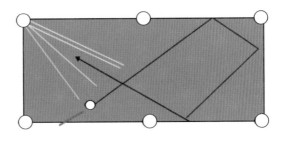

圖1-1-25　軌道球示意

　　如圖1-1-26三庫入軌實景，將一根球杆擺在下岸台邊部，當主球經三庫撞向球杆後，主球就會沿著紅球走廊，滾向右下角袋將袋口的黑球碰入袋中（圖1-1-27）。

　　以上幾個實例中，成功的關鍵都是要選好主球一庫瞄準點。應該利用平行線法來確定，平行線法在撞球中的應用，將在下面章節中介紹。

圖1-1-26　三庫入軌實景

圖1-1-27　三庫入軌示意

(五)利用各種道具表演出各種花式

充分利用撞球各種基本技法，借助各種道具就可設計出多種花式，如跳球擊落瓶上的球，跳球進入紙盒或竹簍子，跳過三角架進入球袋，或跳過一瓶子將球擊落袋，等等。

還有將兩個球用螺釘連起來可打出秧歌球來，還有做一個紙袋子或錫紙反轉盒以便撞球能從中穿過等。

如圖1-1-28和1-1-29秧歌球，將兩個球用螺釘連起來，就可以表演一擊進兩球的魔術。

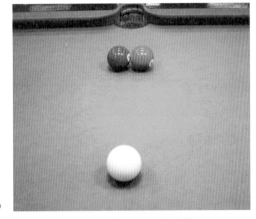

圖1-1-28 秧歌球實景

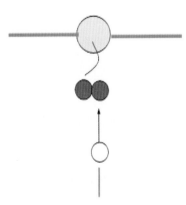

圖1-1-29 秧歌球示意

　　如圖1-1-30，用10個飲料瓶排成一排指向腰袋，上面各放一個球。利用跳球將最前端的球撞落滾向腰袋。關鍵是主球能準確地跳向瓶上碰到第一個球，球之間依次傳遞，逐一落入腰袋中。（圖1-1-31）。

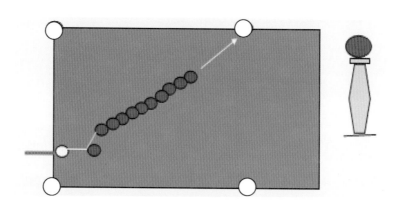

圖1-1-30　跳擊瓶上球示意

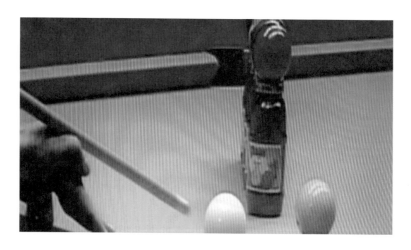

圖1-1-31　跳擊瓶上球實景

（六）利用岸邊反彈力及球與球之間的摩擦力

在花式撞球表演中經常能看到四進一或八進一的花式，主要是利用岸邊反彈和摩擦效應使球進入球袋（圖1-1-32和圖1-1-33）。

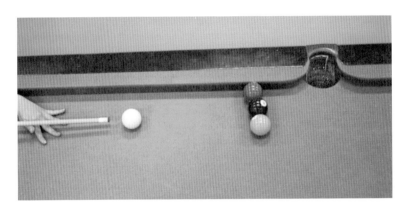

圖1-1-32 岸邊反彈1實景

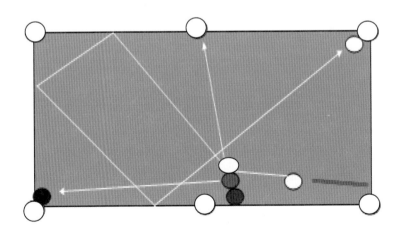

圖1-1-33 岸邊反彈1示意

　　八進一表演，也是利用岸邊和球之間的摩擦力使球各自進入計畫位置，如圖1-1-34和圖1-1-35。

　　此類花式撞球表演的關鍵是擺好球位，準確定好球的指向，有的球要考慮旋轉效應，不能直接指向球袋。

圖1-1-34　岸邊反彈2實景

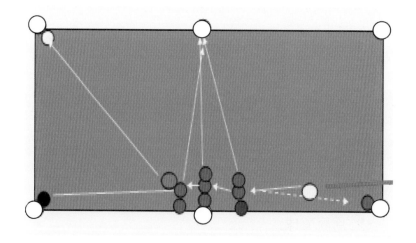

圖1-1-35　岸邊反彈2示意

(七)平行線法在花式撞球中的應用

在花式撞球表演中經常用到讓主球做多庫運動到預定位置，就可以用作者創造的平行線法了。

1. 兩庫到位

從目標球心向右上角的角袋引直線，確定由主球的平行線並找到交於邊岸的點，取兩平行線間距的一半為理論二庫破障點（也就是理論上的第一庫碰撞點），根據主球入射角的大小，確定旋轉修正量多少，一般在1～2個球徑。透過它做平行線來確定主球的第一庫碰撞點，就可以實現兩庫運動的設計目標（圖1-1-36）。

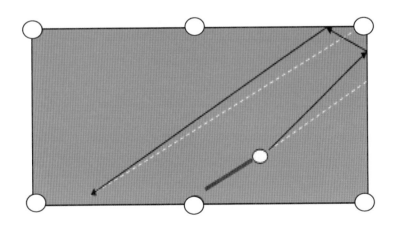

圖1-1-36 兩庫球示意

2. 用兩庫球路來實現三庫設計

在撞球球路中，下腰袋右側10公分附近處是個很重要

的反射點，由它做平行線來確定主球的一庫碰撞點，就可以實現三庫運動的設計目標（圖1-1-37）。

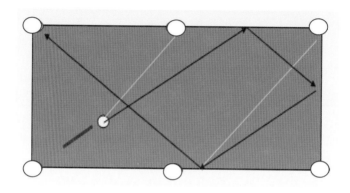

圖1-1-37　三庫球示意

3. 四庫以上球路設計

當需要撞球做四庫以上運動時，可利用預置點和平行線法來解決。但要控制好力度，否則實現不了四庫或六庫運動的目標（圖1-1-38）。

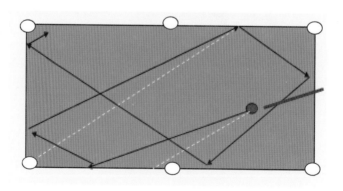

圖1-1-38　六庫運動示意

二、花式撞球條件準備

（1）必須挑選若干合適的球杆（圖1-1-39），一般要求球杆重量在20盎司（約56.7克）以上。並根據設計相應製作滾球盒子、錫紙反轉盒、扭秧歌球、過山車架、特製三角架等。

圖1-1-39　球杆實景

（2）由於花式撞球表演具有很強的創新性，因此必須根據設計花式專門準備的特製設備，如竹簍、杯子、硬幣、瓶子、圓筒、撲克等設備和器具。

（3）準備好專用的重疊球，就是能使兩個球重疊起來做表演的球，只要把兩個球磨出一個小圓平臺就可以了，在一些撞球器材店也能夠買到（圖1-1-40）。

圖1-1-40　疊球示意

第二部分
花式撞球技法分析

　　為了技法分析方便，我們根據不同花式撞球的特性，分成八組類型，分別是串球型花式撞球、直跳型花式撞球、軌道型花式撞球、虛擬型花式撞球、彈跳型花式撞球、強旋型花式撞球、基本技法型花式撞球和消遣型花式撞球。下面我們就分別給大家介紹這幾類花式撞球的技法分析。

一、串球型花式撞球

(一)串球型花式撞球定義

串球型花式撞球是利用兩個球或多個球做直線或曲線緊貼的串球表演的花式撞球。

(二)串球型花式撞球特點

（1）主球緊貼串球時，主球跟著串球走；主球不緊貼串球時，串球前端球受力後單獨運動，方向與緊貼球連線方向同（圖2-1-1）。

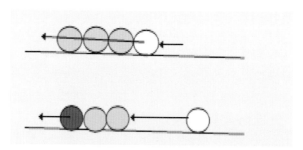

圖2-1-1　串球示意

（2）當兩球緊貼時，主球擊打後，球右旋時摩擦使前球左旋，反之亦然。

（3）當兩個以上球緊貼時，主球擊打後，球右旋時摩擦力大小與球的多少有關。如球少時，尚存在摩擦效應；球越多摩擦效應越差。

（4）當串球中的一個球緊貼岸邊，另一個球受摩擦外力時，這個球就會受邊庫壓力反彈出去，並體現旋轉效應。

（5）當串球貼庫時，藍色球受力向左運動，紅球受邊庫壓力左旋反彈出去，見圖2-1-2。

特別要注意的是，偶數球相貼時，串球方向向球袋右，則擊打後面球的左面（圖2-1-3）；反之，奇數時則串球方向向左則擊右。這樣，前面的球正好旋入球袋。

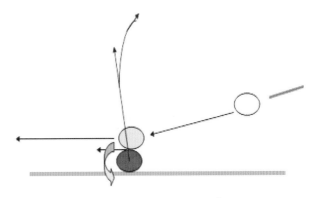

圖2-1-2　岸邊反彈示意

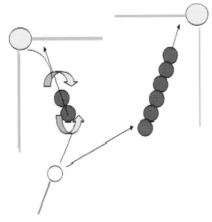

圖2-1-3　串球摩擦效應示意

（三）串球型花式撞球球例

1. 兩球雙落

這是一個典型的落袋禁區球，主球把粉球擊入左下角袋，自己也落入右上角袋（圖2-1-4）。

●兩球雙落技法分析

按照半圓線內成直角三角形的原理，粉球點正好在落袋禁區圓上，所以主球中杆擊落粉色球入角袋，主球本身也落入另一角袋（圖2-1-5）。

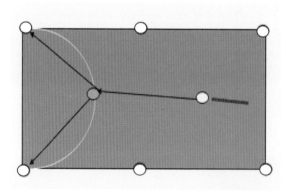

圖2-1-4　兩球雙落示意

圖2-1-5　兩球雙落技法分析示意

2. 三球三落

如圖2-1-6，主球擊紅撞黑，紅球入角袋，黑球反彈入右下角袋，綠球（黃球）擠入左上角袋。實現三球三落（圖2-1-7）。

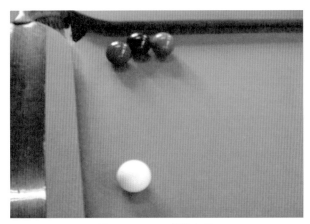

圖2-1-6　三球落實景

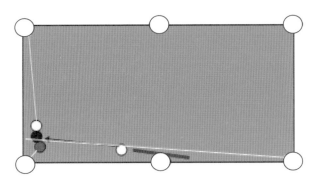

圖2-1-7　三球三落示意

●三球三落技法分析

三個球的擺法必須充分體現串球效應，黑球和黃球的

連線指向左上角袋，紅球與黑球連線取直角方向指向左下角袋。主球撞擊紅球右側，紅球進入左下角袋，黑球擠向邊岸，反彈向右下角袋，黃球進入左上角袋（圖2-1-8）。

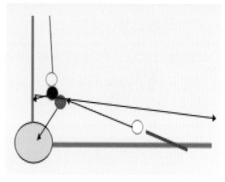

圖2-1-8　三球三落技法分析示意

本球例的難點是在黑球反彈入右下角袋，需要反覆練習，以調整好打擊的力度及黑球擺放的角度和位置。

3. 四球四落

三球基礎上在紅球旁加一個棕球，主球擊打棕球左側，擠紅球入左下角袋，黑球反彈入右下角袋，棕球和黃球入左上角袋（圖2-1-9和圖2-1-10）。

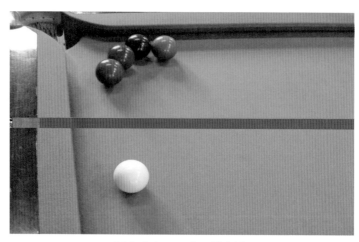

圖2-1-9　四球四落實景

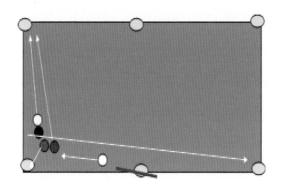

圖2-1-10　四球四落示意

●四球四落技法分析

　　如圖2-1-11擺球，紅球與棕球的連線直角面向左上角袋，其餘與前面三球三落的擺法相同，主球擊打棕球左側，擠紅球入左下角袋，棕球入左上角袋，黑球反彈入右下角袋，黃球入左上角袋。

　　本球例的難點也是黑球反彈入右下角袋。

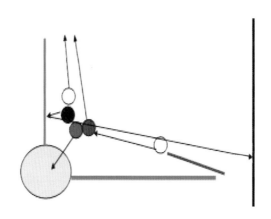

圖2-1-11　四球四落技法分析示意

4. 五球五落

在四球基礎上再在棕球和紅球上方加一個粉球，主球擊打粉球後，棕球和紅球入左下角袋，黑球反彈向右下角袋，粉球和黃球均進左上角袋（圖2-1-12和圖2-1-13）。

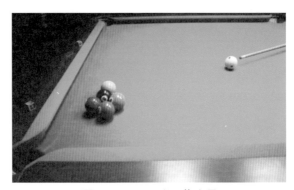

圖2-1-12　五球五落實景

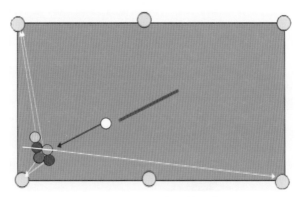

圖2-1-13　五球五落示意

●五球五落技法分析

由於要求五球落袋，所以五個球的位置離下角袋稍遠些，紅球和棕球的連線應面向下角袋，在兩者之上中間加

粉球，黑球仍處於紅與黃的擠壓位置。主球擊打粉球左側，紅球落左下角袋，黑球反彈向右下角袋，黃球進左上角袋（圖2-1-14）。

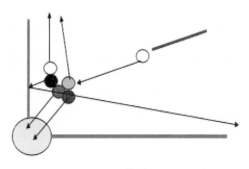

圖2-1-14　五球五落技法分析示意

從三球三落到五球五落，最好在九球臺上來做，因為臺面面積較小，袋口相對較大便於實現。

5.一杆進四

這是串球效應的又一個特例。四個球一組指向上腰袋，主球擊打中間某球後，四球兩兩一組分別進入上腰袋和左上角袋（圖2-1-15）。

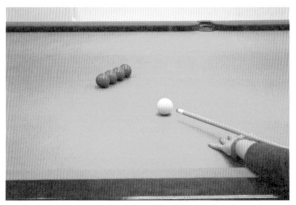

圖2-1-15　一杆進四實景

●一杆進四技法分析

當主球擊打組球的第三個球後，傳力到前兩個球基本

直線進上腰袋。
而第三個球和第
四個球相互摩
擦，依次進入左
上角袋（圖 2-
1-16）。

　　關鍵是擺球
時，組球連線與
第四球的垂直線
指向左下角袋的

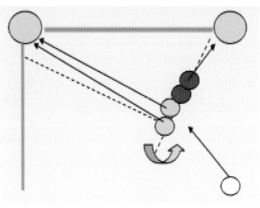

圖2-1-16　一杆進四技法分析示意

下側，由於第四球是左旋球，所以運動路線是向右曲線運
動。

6. 一杆進五（大灌籃）

　　這是串球效應的典型球例。5個球擺成半圈，五顆球中
間的一顆球放在半區的四分之一線上，主球擊打右側端球，
右尾球進右下角袋，左尾球進左下角袋，最中間球下右上角
袋，左右緊挨的兩個球擠向兩側腰袋（圖2-1-17）。

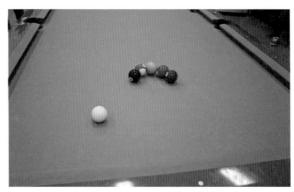

圖2-1-17　一杆進五實景

●一杆進五技法分析

一杆進五不同於一杆進六，它是一種連續傳力型花式撞球。5個球擺成半圓，主球擊打其中的一個端球，把力依次傳到每一球，同時，摩擦力和旋轉方向也不同於一杆進六，是依次傳相互影響旋轉方向。

一杆進五的關鍵也是擺球。黃球放在半區的四分之一線上，左右緊挨的兩個紅球應該擠向腰袋，兩個端球指向左右下角袋。

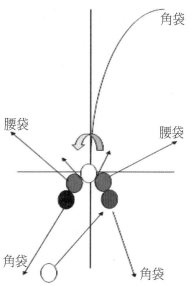

圖2-1-18 一杆進五技法分析示意

主球擊點取中下點，撞向右側藍色球，使其受串球的反彈力進入右下角袋，同時發生傳力效應，先把緊挨端球的紅球擠向腰袋，使中球發生左旋而指向右上角袋。同時把左邊的紅球擠向左腰袋，而最後傳到左端球奔向左下角袋，從而實現大灌籃。

由於是連續傳力型，所以黑球與紅球的連線就不需要考慮旋轉修正，可以直接指向角袋。關鍵是主球撞擊藍色球時，應該儘量撞向藍色球的右側（圖2-1-18）。

7. 一杆進六（蝴蝶球）

這是一個典型球例，擺好六個球，主球一杆使六個球分別進入六個球袋（圖2-1-19），你不禁要問，這怎麼可能呢？

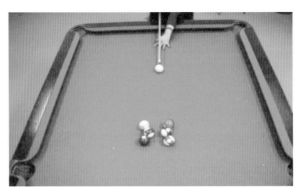

圖2-1-19　一杆進六實景

●一杆進六技法分析

　　一杆進六是一種常見的經典式花式撞球，一杆能把六個球分別打入球袋。打蝴蝶球的關鍵是擺球，一共六個球，中間兩個球擺在半球桌的四分之一線上，兩球間距使主球與目標球指向腰袋即可。另外四個球按串球特性，緊貼並指向角袋內側，當中球擠壓而發生旋轉時，球路程為弧線形，主球擊點是中下點。由於中間球的摩擦，端球產生串球效應而呈曲線運動（圖2-1-20、圖2-1-21）。

圖2-1-20　一杆進六技法分析示意

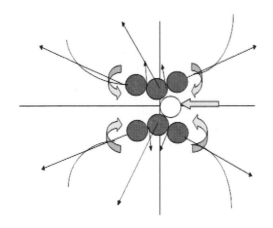

圖2-1-21　一杆進六技法分析示意

8. 一杆進八

這是串球效應的典型球例。主球左右緊挨兩個球，都要求進入下腰袋。主球向前運動時，撞擊第二組串球中間的藍色球使其摩擦左右兩球也進入下腰袋。第三組分別進入上腰袋、右上角袋和右下角袋，藍色球也入上腰袋（圖2-1-22）。

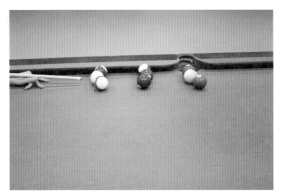

圖2-1-22　一杆進八實景

●一杆進八技法分析

主球用跟杆擊球，使其能夠向前衝進，第一組和第二組的中間球向前運動時帶動上下球左右旋轉，因此在擺球時要修正球路方向，左球順旋，要指向袋口右側，右球左旋要指向袋口左側。第三組只要將黑球對準角袋口即可。因為是串球，可直接指向角袋，不需考慮旋轉效應（圖2-1-23）。

由於主球的摩擦使得上球左旋、下球右旋，所以他們的球路是曲線形的，在擺球時要考慮這個因素（圖2-1-24）。

第二組串球也是同樣的原理。

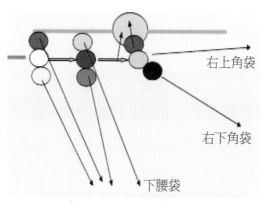

右上角袋

右下角袋

下腰袋

圖2-1-23　一杆進八技法分析示意

圖2-1-24　一杆進八球路示意

9. 一杆進十

桌面上擺著三組串球，一組在粉球位置，兩組分別指向腰袋。在腰袋口各放一個球。當主球撞擊臺面中部的兩組串球時，這兩組串球依次滾向腰袋口，與袋口

圖2-1-25 一杆進十實景

球一起滾落袋，主球繼續前進，將粉球位置上的串球分別撞入上方左右角袋，主球也進入角袋，實現一擊十落（圖2-1-25）。

● 一杆進十技法分析

臺面中部左右兩串球都分別指向腰袋，應旋轉效應指向稍偏向腰帶下側。粉球點串球指向左下角袋的右側。主球擊打中間紅球後，串球撞袋口紅球入袋，主球繼續前進擊打粉球點紅球，三個球分別進入角袋（圖2-1-26）。

關鍵在於擺球，多次擺球就能體會出其中訣竅。

圖2-1-26 一杆進十技法分析示意

10. 一杆進十二

共有三組串球，一組是主球左右各有兩個彩球，再有兩組串球在三角架兩側各放四個彩球。主球先推開左右共四個球入腰袋，再撞三角架將左右兩組共八個球頂入角袋。

●一杆進十二技法分析

關鍵是擺好球，與主球緊貼的兩組球對準腰袋右側就可，三角架兩邊的兩組球對準角袋，不需修正，因為沒有旋轉效應，主要是力度的的控制（圖2-1-28）。

圖2-1-27　一杆進十二實景

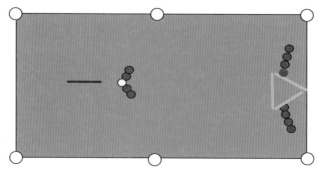

圖2-1-28　一杆進十二技法分析示意

11. 推黑落袋

　　串球前端放黑球,黑球前放兩個球指向上腰袋。當主球撞擊串球後,黑球前面的球讓路,並進入上腰袋,黑球向前滾動碰綠球(實景中是棕色球)落入下腰袋(圖2-1-29、圖2-1-30)。

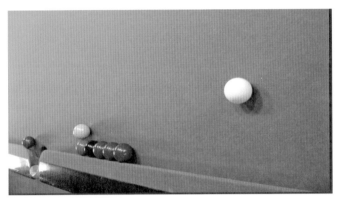

圖2-1-29　推黑落袋實景

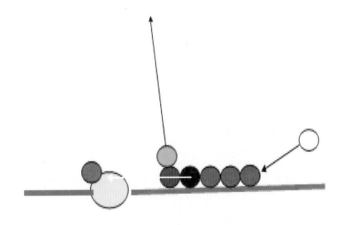

圖2-1-30　推黑落袋技法示意

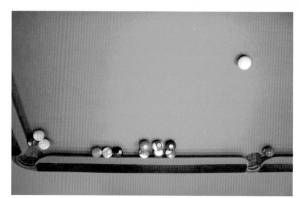

圖2-1-31　重見天日部分實景

12. 重見天日

黑球周圍全部
被包圍，如何使黑
球突圍，使之進入
腰袋（圖2-1-31）？

●重見天日技法分析

本球例就是要使黑球進入腰袋，當主球擊打中間的三
個紅球之一時，前球撞左岸串球，反彈到黑球左邊的紅
球，使黑球前行，而右邊的三紅球已經彈離下岸邊了，黑
球可以沿下岸邊滾動到腰袋，撞擊腰袋口的障礙球後，反
彈進腰袋（圖2-1-32）。

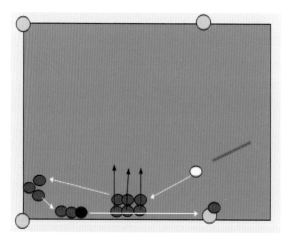

圖2-1-32　重見天日技法分析示意

13. 驅紅頂黑

　　要把黑球頂進左上角袋，必須清除球路上的障礙。本球例就是應用主球頂起障礙球，串球將黑球頂走，同時使黑球頂進左上角袋（圖2-1-33）。

圖2-1-33　驅紅頂黑實景

●驅紅頂黑技法分析

　　關鍵是兩個紅色串球要擺好，一是主球擊紅後，利用主球的偏離球踢開頂岸的紅球；二是紅色串球碰一庫後能撞到頂岸右邊的紅球，以便頂走黑球並使其入左上角袋（圖2-1-34）。

到頂岸右邊的紅球

圖2-1-34　驅紅頂黑技法分析示意

14. 三角架頂球

當撞球緊貼三角架時也具有串球的傳力特性（圖2-1-35）。

● 三角架頂球技法分析

關鍵是擺好球位，三角架的一邊與藍色球的方向應指向右上角袋，才能保證主球碰撞架子時，所傳力度能將藍色球撞向右上角袋。另外兩個球也同樣，架子尖部的醬色球應指向右下角袋；而架子尖部旁邊的綠球受架子和球的合力擠向下腰袋（圖2-1-36）。

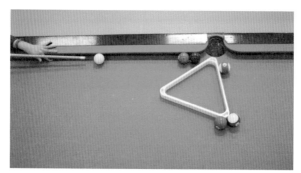

圖2-1-35　三角架頂球實景

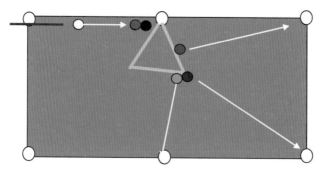

圖2-1-36　三角架頂球技法分析示意

15. 三角架串球

在三角架前面和左右各緊貼幾個球，在主球衝擊下全部依次進袋，充分體現串球效應（圖2-1-37）。

●三角架串球技法分析

擺球時注意一個細節，因為三角架傳力到球上不存在旋轉效應，因此不需考慮旋轉修正，特別是三角架的架尖處的球直接對準角袋就可以了（圖2-1-38）。

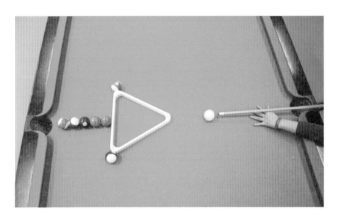

圖2-1-37　三角架串球實景

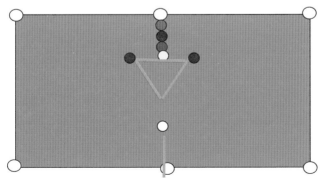

圖2-1-38　三角架串球技法分析示意

16. 先慢後快四落

主球先把藍球擊向右上角袋，要掌握好力度，使其緩慢前進。然後用快桿擊打粉球位置上的串球，使他們分別進入上面兩個角袋，同時，主球經三庫撞擊右下角袋口的黑球落袋（圖2-1-39）。

● 先慢後快四落技法分析

要點有二，一是擊打藍色球入右上角袋的力度合適；二是主球用縮桿擊打粉球位置上的串球，使主球實現三庫擊落左下角袋黑球的目的（圖2-1-40）。

圖2-1-39　先慢後快四落實景

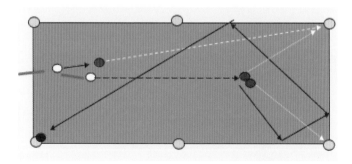

圖2-1-40　先慢後快四落技法分析示意

17. 串球三落

串球由三個球組成以中球為基點，左球指向腰袋，右球指向右上角袋。主球擊打中球後，中球走向左上角袋，其他分別進腰袋和右上角袋（圖2-1-41）。

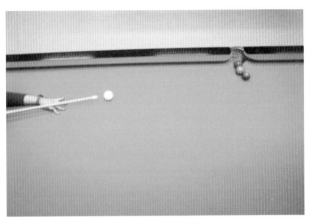

圖2-1-41　串球三落實景

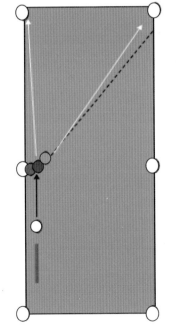

圖2-1-42　串球三落技法分析示意

●串球三落技法分析

首先確定這個串球的特性，因為紅球離腰袋很近，不需考慮旋轉影響。藍色球和右側球指向右下角袋，這種球勢的關鍵是要否進行旋轉修正？因為受藍球的摩擦，右球會發生右旋，因此兩球指向應在右上角袋的右側，以便曲線向左運動入袋（圖2-1-42）。

究竟修正多少為宜，需要多次試驗來確定。

18. 擠 球

　　這是由四個球組成的菱形串球，四球相貼，主球撞擊菱形尾球後，擠開菱形的兩個球，使黑球走向左上角袋的三角架，並越過三角架撞角袋口球入袋（圖2-1-43、圖2-1-44）。

圖2-1-43　擠球實景

圖2-1-44　擠球實景局部特寫

●擠球技法分析

　　菱形串球的傳力方向是最下的紅球（實景中是彩球）擠開左側兩個紅球為黑球讓路，黑球受台邊影響使得球路直奔三角架並越過架子撞黃球入袋（圖2-1-45）。

19. 落袋三進

　　這是一種典型的一擊三進的例子。在粉球位置擺兩個緊挨的球，指向角袋上側（上側多少要試驗確定），主球用跟杆擊打粉球，兩球分別入角袋，主球也跟入一袋（圖2-1-46、圖2-1-47）。

圖2-1-45　擠球技法分析示意

圖2-1-46　落袋三進實景1

053

圖2-1-47　落袋三進實景2

●落袋三進技法分析

　　利用於落袋的半圓線上的粉球點位，把緊貼的兩球指向右上角袋上側，主球用跟杆打粉球，兩球產生串球效應分別進入右側上下角袋，主球也入右上角袋（圖2-1-48）。

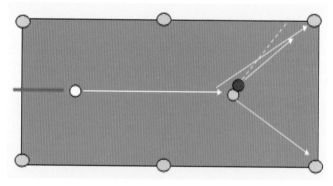

圖2-1-48　落袋三進技法分析示意

20. 排除萬難

　　面對5對紅色障礙球，如何能將藍色球擊入腰袋，必須先將4或5對紅球打開，這就是這個花式撞球表演的創新之處（圖2-1-49）。

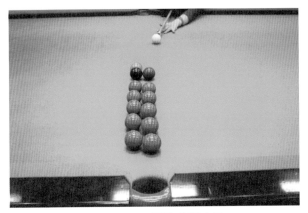

圖2-1-49　排除萬難實景

●排除萬難技法分析

　　本球例的關鍵之處是如何擺好障礙球旁邊的3個球，藍色球必須對準腰袋，兩個紅色球必須保證是串球，主球既能撞擊紅球使前面的紅球彈出去撞開障礙球堆，同時又能使主球在撞擊紅球後正好在分離角範圍內再擊打藍色球，這樣在紅色球掃清障礙球的條件下藍色球順利進入腰袋（圖2-1-50）。

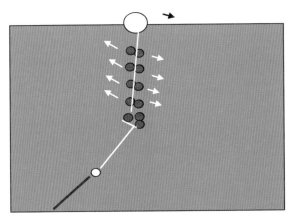

圖2-1-50　排除萬難技法分析示意

二、直跳型花式撞球

(一)直跳型花式撞球定義

直跳型花式撞球是利用與球杆方向一致的跳球來做表演的花式撞球。

(二)直跳型花式撞球特點

（1）直跳型花式撞球的表演形式很多，有短距直跳、遠距直跳、雙杆雙跳、連擊球直跳、花式器材直跳、進容器直跳、借力直跳和主球高射直跳等多種形式。

（2）直跳球需要利用專門的跳球杆，以保證直跳效果。跳球杆的皮頭也要經過特別處理，使皮頭的彈性和摩擦力更大。

（3）在直跳擊球時，根據設計可以應用跟杆跳杆、縮杆跳杆或加塞跳杆等多種跳杆的複雜杆法。

（4）直跳型花式撞球可以更多地借用道具，如氣球、竹籃、直筒、鞋子、三腳架、球杆、酒瓶或其他特製的道具。

(三)直跳型花式撞球球例

1. 雙杆雙跳

用雙杆擊雙球同時跳起分別擊中三角架的側邊，主球會沿著三角架的側邊滾動擊落下角袋口兩側的兩顆球（圖

2-2-1）。三角架的擺放要注意，斜邊要對著下角袋袋口的球（實景中由於拍攝取角度問題，下角袋袋口的球沒有表現出來）。

在雙杆跳球中，跳球杆可以使用特製的較細的球杆，這樣選手拿杆就不會影響動作發揮和發力效果了。

●雙杆雙跳技法分析

【要領】除了正確應用跳杆技法外，主要是定好兩根球杆的擊球角度，使得兩個球分別以一定角度跳向目標球。

圖2-2-1　雙杆雙跳實景

圖2-2-2　雙杆雙跳技法分析示意

2. 昏天黑地

先在台邊放一根球杆作為主球的球路欄杆，然後主球擊目標球後跳上臺邊沿球杆後縮直至將角袋口球撞落（圖2-2-3）。

●昏天黑地技法分析

【要領】主要目標是將主球跳上臺邊。所以在選擇目標球上的撞點時，選中左點，用縮杆，以保證主球能跳上臺邊，然後沿球杆，後縮到角袋上方撞擊黑球落袋（圖2- 2-4）。

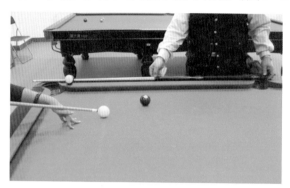

圖2-2-3　昏天黑地實景

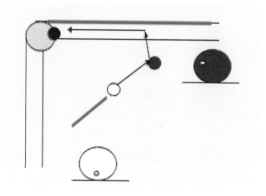

圖2-2-4　昏天黑地技法分析示意

3. 雙突圍

將主球包在氣球內，選手將球杆刺穿氣球後擊打主球跳過障礙球將角袋口的黑球撞落（圖2-2-5）。

●雙突圍技法分析

將主球裝入氣球後吹氣封口，關鍵是如何將主球跳起來？

從表演來看，選手不是用正常的跳球打法，而是用球杆觸破氣球後，將主球挑起來越過障礙球的，這就是花式撞球表演不必墨守成規，只要完成任務就行（圖2-2-6）。

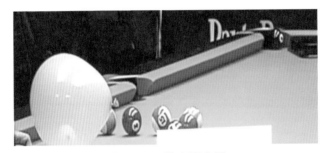

圖2-2-5　雙突圍實景

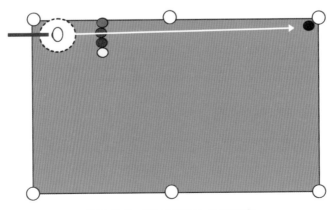

圖2-2-6　雙突圍技法分析示意

4. 遠 跳

表演特點是障礙物是一本厚厚的書，有30公分高，主球要跳過這本書撞擊角袋口的黑球落袋（圖2-2-7）。

●遠跳技法分析

【要領】主球離書約80公分遠，跳高角度約30°，所以球杆角度應不小於40°，使用強力，對準方向（圖2-2-8）。

要注意力度的掌握，不要過強而把球跳出桌外，應控制在臺面內，因為只要越過書，跳幾下都可以。

圖2-2-7　遠跳實景

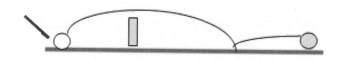

圖2-2-8　遠跳技法分析示意

5. 多米諾

腰袋口擺兩個球，球兩邊有球杆攔擋，球上方有球杆導向。左下角袋有目標球，右下角袋有一對串球指向袋口。靠右岸有四對串球，相隔5公分。當用豎棒使兩個球分別跳向兩個角袋口後，左側球杆受撞擊導致串球發生多米諾效應，把最頂端的球送入左下角袋（圖2-2-9、圖2-2-10）。

圖2-2-9　多米諾實景

圖2-2-10　多米諾實景局部

●多米諾技法分析

　　擺好球杆和多米諾串球是關鍵，如圖2-2-11。再就是把腰袋口的兩個球各自跳過球杆，特別是能撞開右邊的球杆推動右側的多米諾串球。

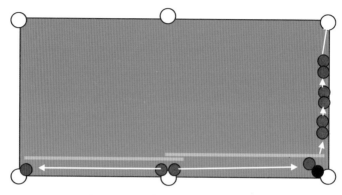

圖2-2-11　多米諾技法分析示意

　　在臺面右側靠岸的四組多米諾球組的擺法如圖2-2-12，一個球用巧克塊作墊，另一個球在後側緊挨，以便保證多米諾效應。

圖2-2-12　多米諾球陣示意

6. 借力跳球平衡

　　主球借助黃球跳上瓶口把黑球撞開，而主球留在瓶蓋上（圖2-2-13）。

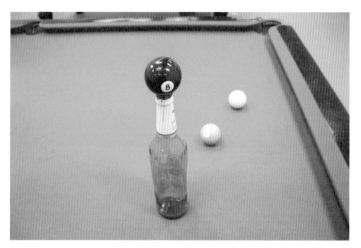

圖2-2-13　借力跳球平衡實景

●借力跳球平衡技法分析

　　如果說把主球準確跳上瓶口很難，而要把主球留在瓶口上更難。因為主球可以掌握好黃球上的撞點把球跳上去，但在撞走瓶上球後平穩地留在瓶蓋上，是需要反覆練習才行，練習時需要用木質或者塑料質地的瓶子，在保證成功時再用玻璃瓶子以增加刺激性（圖2-2-14）。

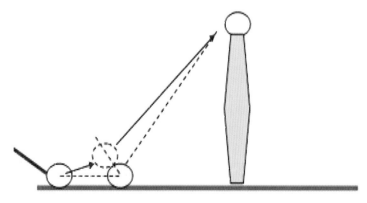

圖2-2-14　借力跳球平衡技法分析示意

7. 跳球過架入鞋

　　三角架放在邊岸上，離桌1公尺左右處放一隻鞋，將主球跳過三角架進入鞋內（圖2-2-15）。

　　●跳球過架入鞋技法分析

　　按跳球技法並不難，關鍵是掌握方向和力度，準確地把球穿過三角架落入鞋內，只要多多練習，就可以實現（圖2-2-16）。

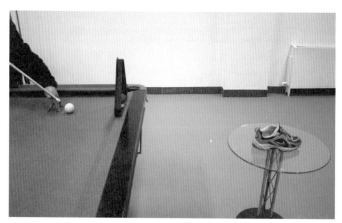

圖2-2-15　跳球過架入鞋實景

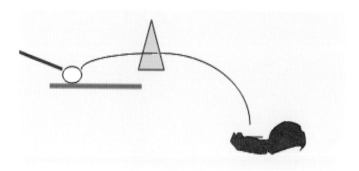

圖2-2-16　跳球過架入鞋技法分析示意

8. 跳擊架上球

要求白球撞擊黑球後再跳起擊落三角架上的紅球（圖2-2-17）。

●跳擊架上球技法分析

【要領】要實現跳得高，必須選擇好藍色球上的撞點，才能保證跳到預定高點。就像踩著梯子上樓那樣，因此必須利用分力原理擺好球（圖2-2-18）。

圖2-2-17　跳擊架上球實景

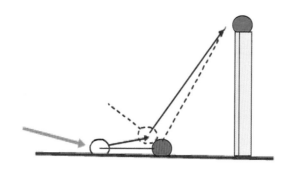

圖2-2-18　跳擊架上球技法分析示意

9. 反彈跳擊球

主球跳過一排障礙球，碰岸後再反彈跳回來將黑球擊落角袋（圖2-2-19）。

●反彈跳擊球技法分析

【要領】第一次跳過球串比較簡單，而第二次反跳回來就有了較大的難度，關鍵是主球採用中下擊點，在碰撞對岸時受臺面反彈而再次跳高回來，擊落角袋的黑球。為擺正反彈回來能擊落黑球，主球必須帶左旋，以便反彈回來時向左偏轉碰撞黑球入袋（圖2-2-20）。加塞多少和用力大小需要多加練習。

圖2-2-19　反彈跳擊球實景

圖2-2-20　反彈跳擊球技法分析示意

10. 遠距跳擊瓶口球

　　主球在左下角袋附近，瓶子在上腰袋旁，要求將瓶上球擊落（圖2-2-21）。

　　●遠距跳擊瓶口球技法分析

　　【要領】首先要對準，然後球杆與地面的角度不小於45°，較大力度（圖2-2-22）。做到跳得高，跑得遠，打得準。需要多次練習，力求百發百中。

圖2-2-21　遠距跳擊瓶口實景

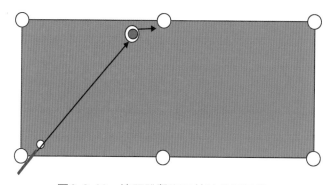

圖2-2-22　遠距跳擊瓶口技法分析示意

11. 連珠入筒

　　要求將5個球逐個跳入半公尺高的圓筒或者水桶中
（圖2-2-23）。

　　●連珠入筒技法分析

　　【要領】由於圓筒較高，要求採用跳球技法時，球杆
與地面的角度在45°以上，較大力度，從遠到近，調整好
方向和力度（圖2-2-24）。

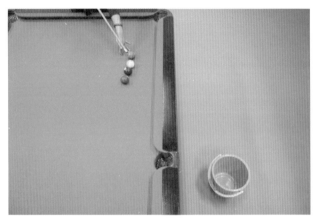

圖2-2-23　連珠入筒實景

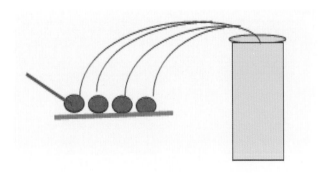

圖2-2-24　連珠入筒技法分析示意

12. 跳出三角架擊遠球

主球先跳出三角架，然後以大弧度運動將角袋口的目標球擊落（圖2-2-25）。

●跳出三角架擊遠球技法分析

【要領】從圖2-2-26可見，主球在三角架內，架外還有一排障礙球，距離約有1公尺。所以主球必須跳出1公尺以上距離才行，這就要求較大力度。

圖2-2-25 跳出三角架擊遠球實景

圖2-2-26 跳出三角架擊遠球技法分析示意

13. 連珠跳簍

如圖2-2-27所示，將5個球直線連續跳入紙盒或者竹簍，一般是由近到遠，由遠到近的打法難度非常大，必須

要有一定的高度否則就會先撞擊前面的球，而且還要有一定的遠度才能跳入紙盒或者竹簍中（圖2-2-27）。

●連珠跳簍技法分析

考慮到簍口直徑只有12公分，所以採用撥跳法較為適宜。

再就是5個球從近到遠，在力度和球杆角度上需做修正，這就需要在平時練習時體驗，以便做到百發百中（圖2-2-28）。

為防止球杆的杆頭損壞台呢，最好再用一塊台呢墊上。

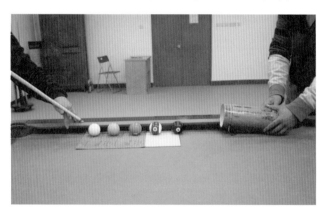

圖2-2-27　連珠跳簍實景

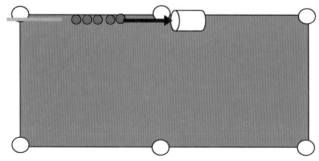

圖2-2-28　連珠跳簍技法分析示意

14. 跳球平衡

主球通過黃球跳上瓶頂，撞落下部綠球後，上部藍色球平穩落下，保持平衡於瓶頂而不掉下（圖2-2-29）。

●跳球平衡技法分析

【要領】（1）如何使主球跳上瓶頂？利用力的分解原理，當主球碰撞黃球的中上點時，分力指向瓶上球（圖2-2-30）。

（2）球的擺法要注意，主球與黃球以及和瓶子要保持適當距離。透過反覆的實踐來確定。

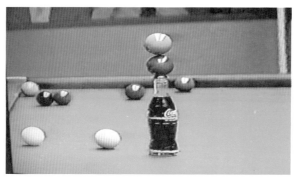

圖2-2-29　跳球平衡實景

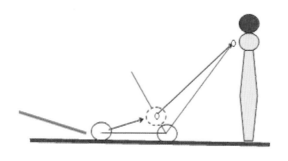

圖2-2-30　跳球平衡技法分析示意

（3）瓶上兩個球疊加的技法一般很難做到。初學者可先擺一個球練習。

15. 擊盒轉彎吐球

由圖2-2-31可見，主球斜向跳入紙盒或者竹簍後，使紙盒或者竹簍旋轉，依靠慣性將球甩出來。

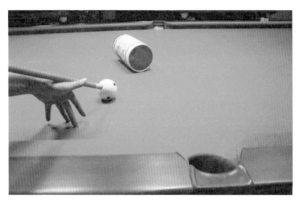

圖2-2-31　擊盒轉彎吐球實景

●擊盒轉彎吐球技法分析

【要領】跳球技法一般，只要將主球跳入紙盒或者竹簍就可以了，關鍵是如何使主球從口部吐出，而不是從尾部甩出？

表演前先將紙盒或者竹簍尾部堵死。

再就是主球跳入紙盒或者竹簍時力度要大，增加紙盒、竹簍旋轉慣性（圖2-2-32）。

圖2-2-32　擊盒轉彎吐球技法分析示意

16. 跳遠球

用8個或者10個球排成一排並指向右下角袋，在多個球中間放一個飲料瓶，主球從臺面右下角跳過串球直奔右下角袋擊落袋口的黑球（圖2-2-33）。

●跳遠球技法分析

【要領】同跳球技法，關鍵是掌握好力度和跳躍高度以及方向。這就需要多次練習，做到熟能生巧，運用自如（圖2-2-34）。

圖2-2-33 跳遠球實景

圖2-2-34 跳遠球技法分析示意

17. 隔球跳簍

紙盒或竹簍前擺了6個球,主球要遠距跳入紙盒或竹簍(圖2-2-35)。

●隔球跳簍技法分析

6個斯諾克球擺成一排,紙盒或竹簍的口部直徑約12公分,因此不能用跳高球的方法,而是採用較平的軌跡,就是採用既撥又跳的技法。球杆在擊向撞球上的擊點時還要加一個向前撥的技法(圖2-2-36)。

圖2-2-35 隔球跳簍實景

圖2-2-36 隔球跳簍技法分析示意

18. 雙跳入簍入袋

　　主球和藍色球以及紙簍都在指向左上角袋的直線上，主球擊打藍色球後，要使藍色球跳進紙簍，主球跳過紙簍進入角袋（圖2-2-37）。

圖2-2-37　雙跳入簍入袋實景

●雙跳入簍入袋技法分析

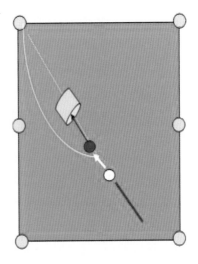

　　【要領】此表演比較困難，要使兩個球都跳起來，要領是選好藍色球上的撞點，控制好主球力度，球杆一定指向角袋。既要將藍色球擊入紙簍，又要使主球跳過紙簍進入角袋（圖2-2-38）。

圖2-2-38　雙跳入簍入袋技法分析示意

19. 跳 遠

主球從右上角袋處跳過障礙球奔向左上角袋（圖2-2-39）。

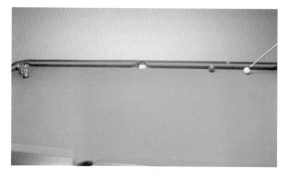

圖2-2-39　跳遠實景

●跳遠技法分析

由於跳躍距離較遠，應採用較大力度擊打主球（圖2-2-40）。

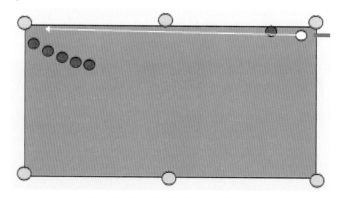

圖2-2-40　跳遠技法分析示意

20. 雙 跳

用兩個三角架放在上腰袋兩側，在下腰袋口放兩個主

球，前面排4～6個彩球做障礙，用雙杆打跳球進入上腰袋（圖2-2-41）。

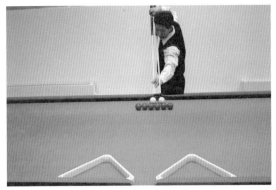

圖2-2-41　雙跳實景

●雙跳技法分析

如圖2-2-42所示，平行的兩根球杆按跳球打法使兩主球同時跳過障礙球進入上腰袋。

注意右手肘關節要頂在腰部以加大左手架手的穩定度，右手握雙杆可根據自己的習慣採用正握或反握，要求右手發力要順暢。只要跳球技法掌握得好，完成此表演問題不大。

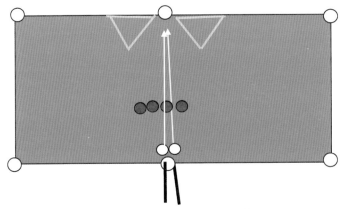

圖2-2-42　雙跳技法分析示意

21. 連跳旋轉體

先使障礙物旋轉起來，然後將3～4個球逐個跳過旋轉障礙進入對側入腰袋（圖2-2-43）。

●連跳旋轉體技法分析

按跳球技法來講，此技法難度不大，主要是旋轉物體的選擇，能保持一定的旋轉時間，使跳球都打完再停（圖2-2-44）。

旋轉物體可考慮用兩個球捆在一個圓形木柱上，可以實現以木柱為中心的旋轉。

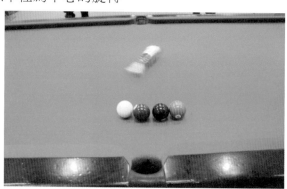

圖2-2-43　連跳旋轉體實景

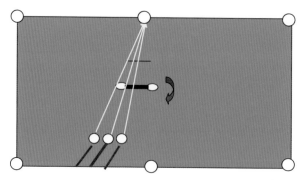

圖2-2-44　連跳旋轉體技法分析示意

三、軌道型花式撞球

(一)軌道型花式撞球定義

軌道型花式撞球是借助球杆形成的球路或軌道引導撞球到達計畫目的地的花式撞球表演。軌道型花式撞球經常借助三角架實現花式撞球表演的計畫。

(二)軌道型花式撞球特點

（1）為了使主球按計畫球路運動，必須計算好瞄準點位置，可以充分利用平行線法來確定主球兩庫或三庫的球路瞄準點。

（2）擺好球杆在球袋內和臺面上的位置，以保證撞球能順利進入、轉彎和順軌而下。

(三)軌道型花式撞球球例

1. 火車（主球三庫上軌）

如圖2-3-1，用三根球杆組成一個缺口和一組軌道，然後將主球經三庫進入缺口再轉入軌道，順軌而下將腰袋口黑色球撞入袋內。

圖2-3-1　火車實景

●火車技法分析

【要領】按圖2-3-2擺好球杆形成的軌道和開口，擺好下腰袋左邊的兩個球，要讓棕色球反彈入上腰袋，藍色球進入左下角袋。再用平行線法確定主球一庫瞄準點，保證三庫後進入開口，轉入火車軌道順杆而下碰落紅球（圖2-3-1中為黑球）。

圖2-3-2　火車技法分析示意

2. 上 路

主球經三庫後進入球杆指引的球路，經過紅球組成的

胡同最後將黑球碰入角袋（圖2-3-3）。

●上路技法分析

擺好紅球形成的胡同，主球在左下角袋附近，按平行線法確定三庫球路瞄準點，用跟杆出杆。在主球運動過程中，將球杆放在下腰袋邊上，此時主球正好可以沿球杆滑入胡同，碰落角袋口的黑球（圖2-3-4）。

圖2-3-3　上路實景

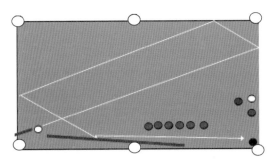

圖2-3-4　上路技法分析示意

●關於平行線法的應用

如圖2-3-5，為了能使主球經三庫進入缺口，應先選定第三庫的位置E，一般估計在下腰袋的左側10公分處，

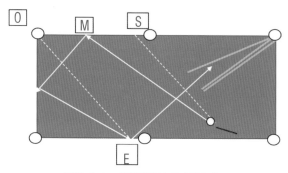

圖2-3-5　平行線法應用示意

從E向左上角袋O作直線EO，再過主球作平行線交於上岸S點，取OS的中點，並作旋轉修正，確定M點為瞄準點。主球只要瞄準M點出杆就可以三庫進入缺口了。

3. 連珠炮上軌

與上例類似，但主球的數量較多，連續出杆經三庫進入缺口。再轉入軌道下滑（圖2-3-6、圖2-3-7）。連珠炮上軌的花式撞球表演非常好看。

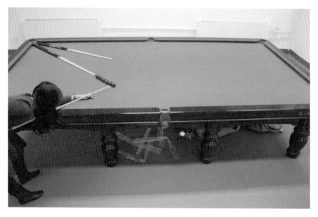

圖2-3-6　連珠炮上軌實景

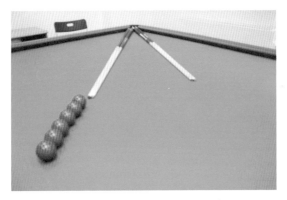

圖2-3-7　連珠炮上軌實景局部

●連珠炮上軌技法分析

一是擺好四根球杆，在角袋口插緊。二是用平行線法確定第一個球的三庫球路瞄準點位置。其餘按平行線原理擊出就可以了。用高杆擊球（圖2-3-8）。

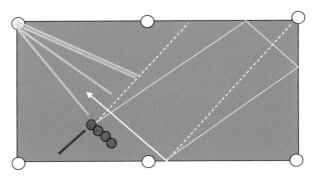

圖2-3-8　連珠炮上軌技法分析示意

4. 一進一滑

主球用跟杆擊打紅球入上腰袋，同時主球按分離角進入球杆形成的缺口，再轉彎上軌道下滑（圖2-3-9）。

圖2-3-9　一進一滑實景

圖2-3-10　一進一滑技法示意

圖2-3-11　一進一滑技法分析示意

●一進一滑技法分析

　　這是比較簡單的技法，只要確定好把紅球擊入上腰袋的瞄準點，主球由於分離角的關係，肯定能進入軌道缺口（圖2-3-10）。

　　為保證主球能轉移到雙球杆形成的軌道上，單球杆要伸進角袋深些，才能確保主球能夠轉移到雙球杆形成的軌道上。見示意圖2-3-11。

5. 地 震

從圖2-3-12可見，主球一庫後沿球杆上岸折向右岸後，由三角架導向再沿球杆而下，將黑球碰落腰袋。由於球杆會發生抖動，所以稱之為「地震」。

●地震技法分析

關鍵是擺好球杆與三角架的位置和角度，主球撞一庫後能上杆，上杆後兩庫能碰到三角架，三角架的角度能使主球滑向球杆，所以在下腰袋口要放一個球，這樣就能保證實現地震花式撞球的表演（圖2-3-13）。

圖2-3-12　地震示意

圖2-3-13　地震技法分析示意

6. 餘震

在地震的基礎上再增加一根球杆和一個三角架，如圖
2-3-14所示。主球由球杆碰落黑球後，跳過球杆走向三角
架，沿軌指向左上角袋，碰落袋口球。

●餘震技法分析

【要領】（1）按地震擺好球杆和三角架，在黑球上
方橫放一根球杆。在左下角袋口放一紅球，並緊靠一三角
架，在左上角袋口放一藍色球。

（2）主球用跟杆，力度要大一些，以保證主球能運
動到左上角袋口碰落藍色球（圖2-3-15）。

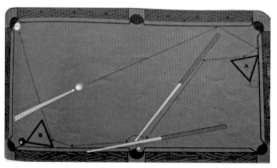

圖2-3-14　餘震示意

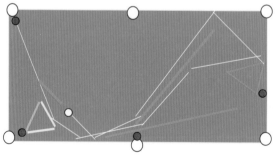

圖2-3-15　餘震技法分析示意

四、虛擬型花式撞球

(一)虛擬型花式撞球定義

虛擬型花式撞球一般是不直接把目標球進入球袋,而是利用技巧或障眼法來實現進球的花式撞球表演。常常是一些不可能進球的情況卻離奇地進球了,這就是虛擬型花式撞球的奧妙所在。

(二)虛擬型花式撞球特點

(1)虛擬型花式撞球創新程度很高,令人目不暇接,在某些根本不可能進球的情況下卻把球打進球袋,因此需要不斷創新、琢磨。

(2)虛擬型花式撞球手法敏捷,帶有很大欺騙性,在表演項目的名稱上就給人一種思考,而結果令人愕然。

(三)虛擬型花式撞球球例

1. 棒打鴛鴦

選手把左腰袋口的球擊落後,又能把腰袋中間位置的兩個球分別進入兩側腰袋(圖2-4-1、圖2-4-2)。

圖2-4-1　棒打鴛鴦實景1

圖2-4-2　棒打鴛鴦實景2

●棒打鴛鴦技法分析

　　奧妙之處在於選手用球杆從上而下切壓，將兩球擊向兩側腰袋。

　　關鍵是擺放腰袋中間位置的兩個球時，要挨緊著並且方向要對準腰袋，能讓球杆切入兩球之間後達到分離兩球的目的。球杆下落要正好打擊兩個球的中間，兩個紅球會自然滾落到兩側腰袋中（圖2-4-3）。

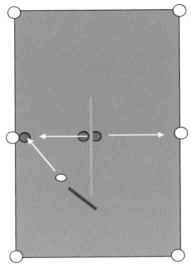

圖2-4-3　棒打鴛鴦技法分析示意

2. 排障入袋1

　　主球要直接擊落袋口的黃球是不可能的，因為主球與黃球之間有六顆球阻擋（圖2-4-4、圖2-4-5）。

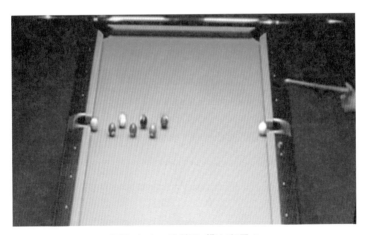

圖2-4-4　排障入袋1實景1

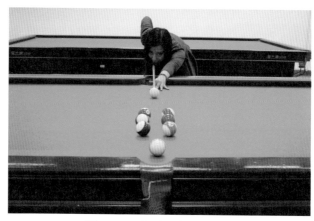

圖2-4-5　排障入袋1實景2

●排障入袋1技法分析

【要領】主要看選手的手法要敏捷，當主球緩慢向腰袋口運動時，迅速用杆左右撥開障礙球，從而將黃球擊入（圖2-4-6）。

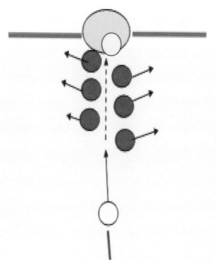

圖2-4-6　排障入袋1技法分析示意

3. 排障入袋2

如圖2-4-7和圖2-4-8，要把藍色球（或花色球）擊入左上角袋，但有棕色球和粉色球阻擋，主球如何一杆將藍色球擊入？

圖2-4-7　排障入袋2實景

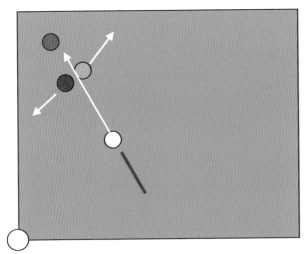

圖2-4-8　排障入袋2技法示意

●排障入袋2技法分析

【要領】和上例不同的是，在主球撞開兩球後，迅速用球杆將藍色球推落角袋，動作要快，做到掩人耳目，沒被人發現就成功了（圖2-4-9）。

圖2-4-9　排障入袋2技法分析示意

4. 扭秧歌1

臺面上兩個紅球緊貼，如何用主球一杆擊落兩球（圖2-4-10）？

圖2-4-10　扭秧歌1實景

●扭秧歌1技法分析

【要領】事先將兩個紅球用一根細螺杆連接在一起，表演時似乎是單獨的兩個球緊貼一起，當用主球擊打其中之一時，兩球呈扭秧歌似的彎彎扭扭地進入球袋（圖2-4-11）。

圖2-4-11　扭秧歌1技法分析示意

5. 扭秧歌2

在腰袋口兩邊各放兩個球，在袋口放兩個緊貼的紅球，主球一杆將兩球擊落，技法同上（圖2-4-12、圖2-4-13）。

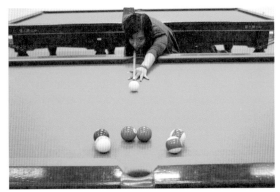

圖2-4-12　扭秧歌2實景

<div align="center">圖2-4-13　扭秧歌2示意</div>

6. 擊黑入袋

如圖2-4-14，主球擊打黑球從頂岸返回時撞球杆，將角袋口的球撞入袋口，同時黑球入袋。這怎麼可能啊？黑球入哪個袋？太令人費解了。

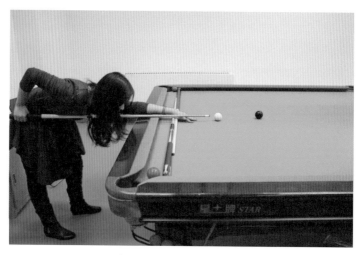

<div align="center">圖2-4-14　擊黑入袋實景</div>

●擊黑入袋技法分析

　　兩根球杆兩端各頂住一個球，當黑球從頂岸彈回撞擊球杆而跳起時，選手要很快將球接住放入自己口袋。同時，球杆兩頭的球也被頂入角袋（圖2-4-15）。原來黑球進的是自己衣服的口袋！

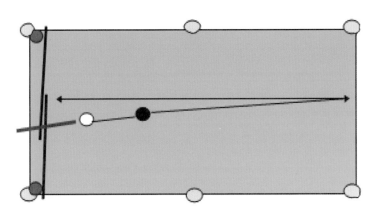

圖2-4-15　擊黑入袋技法分析示意

五、彈跳型花式撞球

(一)彈跳型花式撞球定義

　　主球不直接撞擊目標球，而是透過撞擊岸邊或第三球形成另一球路撞擊目標球或預定目標物。或者主球撞擊撞球桌的邊岸使邊岸上的物體彈跳起來。或者主球跳過球杆或三角架形成新的球路。

(二)彈跳型花式撞球特點

（1）充分利用撞球設備具有的彈性和撞球之間的摩擦性能，使球或道具按設計路線彈跳起來。

（2）彈跳型道具設計力求簡單實用，但有的道具相當複雜，根據個人能力來定。

(三)彈跳型花式撞球球例

1. 硬幣入杯

如圖 2-5-1，在頂岸邊放一個杯子，杯前放一個硬幣，岸邊放一個紅球。主球撞擊庫邊後，硬幣跳入杯中。

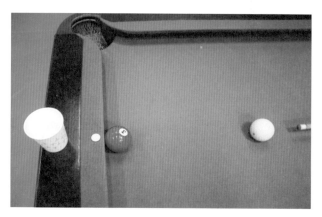

圖2-5-1　硬幣入杯實景

●硬幣入杯技法分析

【要領】根據撞球桌的結構，硬幣應放在靠近岸邊稍中間位置，主球要用大力，才能使硬幣跳得較高而進入杯中（圖2-5-2）。因為岸邊受力時有一定方向，所以硬幣

圖2-5-2 硬幣入杯技法分析示意

跳起時有一定的斜度。

注意在擺硬幣時，硬幣位置要適當，太靠邊會使硬幣跳得太遠。太靠裏邊會跳不起來，因此要多次試驗，找一個合適位置。

2. 跳球一庫撞架

主球被一串球阻擋，在右下角袋口放一個三角架和黑球，主球撞串球後彈過障礙球，後縮碰左庫後滾向三角架，將黑球頂入角袋。圖2-5-3顯示出主球的球路軌跡。

圖2-5-3 跳球一庫撞架實景

　　主球緊挨三個球靠岸，旁有5～6個障礙球，如何彈跳出去？圖2-5-4顯示出主球和傳球的位置關係，可以看出用左下擊點使主球彈跳出去。

　●跳球一庫撞架技法分析

　　【要領】主球利用左下擊點強縮杆撞擊前面幾個球，同時受庫邊的彈力而擠跳過障礙球，著地後繼續後退到下岸一庫，再彈向三角架，頂黑入袋（圖2-5-5）。

　　【注意】擊點要取左下點，要多次練習體會杆法。

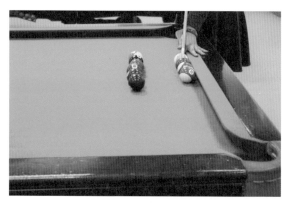

圖2-5-4　跳球一庫撞架位置實景

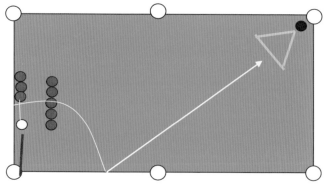

圖2-5-5　跳球一庫撞架技法分析示意

3. 跳杆三庫

在腰袋口擺兩個球，在右側上方架一根球杆。主球擊打黃球後，黃球擠入腰袋，主球跳過球架經三庫後鑽過球架，碰落左下角袋口的球（圖2-5-6）。

● 跳杆三庫技法分析

【要　領】要設計好跳過球杆後的主球方向，應使其走向右下岸一庫再經兩庫後彈向左下角袋將黑球頂入（圖2-5-7）。要掌握好力度。

圖2-5-6　跳杆三庫實景

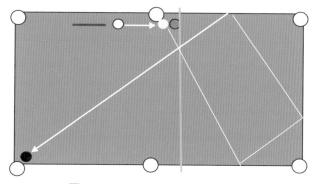

圖2-5-7　跳杆三庫技法分析示意

4. 連環跳

主球擊紅球並使其跳過橘色球，奔向左上角袋將黑球碰落（圖2-5-8）。

●連環跳技法分析

【要領】難點是主球要將紅球擊跳起來，越過粉球（圖2-5-8中是橘色球）。要將主球跳起撞紅球才能使紅球跳起來，所以難度較大。練習時要固定三顆球的距離，球杆與臺面的夾角和出杆力度是決定跳球距離的關鍵，這樣才方便找到主球能將紅球擊跳起來的方法（圖2-5-9）。

圖2-5-8　連環跳實景

圖2-5-9　連環跳技法分析示意

5. 跳黑入框

將黑球跳入三角架內（圖2-5-10、圖2-5-11）。

圖2-5-10　跳黑入框實景1

圖2-5-11　跳黑入框實景2

●跳黑入框技法分析

【要領】設計好黑球彈跳球路方向，並使黑球能跳起來。

如圖2-5-12所示，確定目標球的撞點位置，再用跳球技法將黑球跳向藍色球的左上點，就可使黑球斜著跳入三角架內。

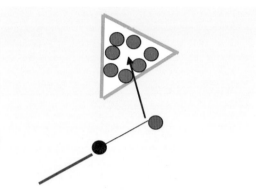

圖2-5-12 跳黑入框技法分析示意

6. 跳框擊角球

將三角架內的主球跳出架後經三庫強旋回左上角袋處將黑球碰入（圖2-5-13）。

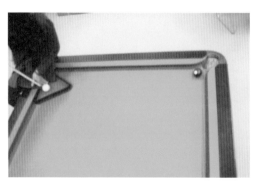

圖2-5-13 跳框擊角球實景

●跳框擊角球技法分析

【要領】按跳球技法使主球跳出三角架後經三庫彈回

右下角袋處將黑球撞入（圖2-5-14）。關鍵是準確確定一庫碰撞點，可利用平行線法確定一庫點。

圖2-5-14 跳框擊角球技法分析示意

7. 跳球三庫

如圖2-5-15，主球要跳出包圍圈經三庫將右下角袋口的球碰入。

圖2-5-15 跳球三庫實景

●跳球三庫技法分析

【要領】先選好一庫點能使主球跳過包圍圈後經三庫

到達右上角袋口將黑球擊落（圖2-5-16）。

為使主球能跳出包圍圈，必須採用中下擊點，才能碰庫後跳起。

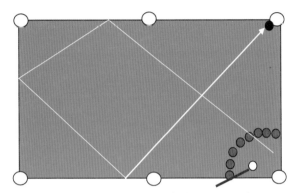

圖2-5-16　跳球突圍三庫技法分析示意

8. 突圍四庫撞架

主球突圍後經四庫撞向三角架，將目標球頂入右下角袋。

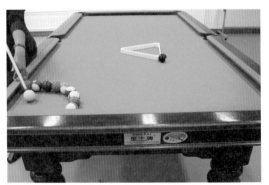

圖2-5-16　突圍四庫撞架實景

●突圍四庫撞架技法分析

【要領】先設計好主球撞庫球路，以達到E點為目標，

才能撞向三角架。再就是主球採用中下擊點，保證跳出包圍圈。

　　M點的確定要利用平行線法，從預定的E點向右上角袋作直線，再過主球作平行線交於右岸，這個焦點M就是瞄準點（圖2-5-18）。

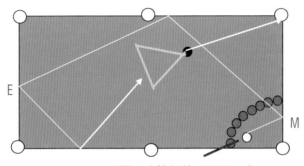

圖2-5-18　突圍四庫撞架技法分析示意

六、強旋型花式撞球

(一)強旋型花式撞球定義

　　球杆以70～80°角度擊打主球的左下或右下擊點形成強力旋轉的球法稱為強旋球或豎棒球。

　　根據目標球的遠近程度，確定採用的力度大小。

(二)強旋型花式撞球特點

　　強旋型花式撞球不外乎遠距或近距豎棒，在擊點的確定和球杆擊打方向上有一定規律性。如圖2-6-1所示，不

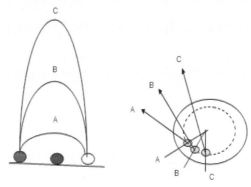

圖2-6-1　豎棒球擊點示意

同的球路有不同的擊點位置，A路線時，球杆的出杆角度更多地指向角袋方向；B、C路線時，更多地指向弧頂點方向，也就是增加了主球向外的力量，弧線才可能加大。

(三)強旋型花式撞球球例

1. 過山車

用兩根球杆架成軌道約30°角，主球強縮爬上軌道後，掉向角袋碰落目標球（圖2-6-2）。

圖2-6-2　過山車實景

●過山車技法分析

【要領】由於主球要爬高30°角的軌道,所以要求主球後縮力度非常強,並利用主球前面兩個球阻擋作用,使後縮力度增大(圖2-6-3)。

圖2-6-3 過山車技法分析示意

2. 遠距強旋

主球既要頂走目標球(綠色球)入角袋,主球本身也強旋提前進入角袋或者把角袋口的目標球打下(圖2-6-4)。

圖2-6-4 遠距強旋實景

●遠距強旋技法分析

採用強旋技法，在推走黃球後，自身強旋提前進入左上角袋將黑球頂入（圖2-6-5）。

注意要掌握好力度和擊球的角度。

圖2-6-5　遠距強旋技法分析示意

3.強旋遠距

主球繞過球堆，擊落右上角袋口的黑球（圖2-6-6）。

圖2-6-6　強旋遠距實景

●強旋遠距技法分析

　　由於有6個球組成的障礙物，在實施強旋球時要注意力度控制，保證主球能以較大弧度繞過障礙物滾向左上角袋並擊落袋口的黑球（圖2-6-7）。

圖2-6-7　強旋遠距技法分析示意

4. 跳堆強旋球

　　如圖2-6-8所示，主球先跳出包圍圈，再弧形回擊左上角袋口的黑球入袋。

圖2-6-8　跳堆強旋球實景

●跳堆強旋球技法分析

【要領】這種打法不同於平面內的強旋球，因為先要跳出包圍圈，再呈弧線運動，所以球杆應有一定斜度以使主球能跳出去，同時具備強旋特性，擊點選擇同豎棒球（圖2-6-9）。

圖2-6-9　跳堆強旋技法分析示意

5. 強旋球

如圖2-6-10所示，障礙球留了很窄的通道，主球要由窄道擊落角袋口的黑球。

圖2-6-10　強旋球實景

●強旋球技法分析

【要領】由於彎度較大，且弧線距離受岸邊限制，因此對力度控制的要求很高，需要反覆練習（圖2-6-11）。練習時要將後手拿高，球杆豎起來，出杆發力時動作要快速，確保球杆使主球產生較大的旋轉，只有這樣才能打出弧度較大的球來。

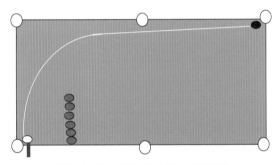

圖2-6-11　強旋球技法分析示意

6. 後縮弧線

主球碰一庫後，成弧線後縮到右下角袋口，撞落袋口黑球（圖2-6-12）。

圖2-6-12　後縮弧線實景

●後縮弧線技法分析

在撞球基本技法中，用中右下擊點擊打主球碰岸後，其球路是向後右方運動，旋轉力越強，弧線越大。因此，按此技法，主球一庫後，便會向右弧線運動，但要做到擊落角袋口的球需要多加練習（圖2-6-13）。

圖2-6-13　後縮弧線技法分析示意

7. 跳框弧線

主球跳出三角架後呈弧線運動，穿過球杆與紅球的空隙運動到左上角袋口，碰落袋口黑球（圖2-6-14）。

圖2-6-14　跳框弧線實景

●跳框弧線技法分析

【要領】這種技法不屬於豎棒球，而是弧線球打法（圖 2-6-15）。關鍵是如何準確地穿過空隙，需要很高的水準。

圖2-6-15　跳框弧線技法分析示意

8. 後縮弧線

主球擊目標球入角袋後，成曲線運動到左上角袋口頂入黑球（圖2-6-16）。

圖2-6-16　後縮弧線實景

●後縮弧線技法分析

【要領】如圖2-6-17所示，弧線屬於強旋球，主球擊落黑球後，由於強烈的向右和向後的旋轉，主球呈曲線繞過障礙滾向右上角袋，擊落角袋黑球。

圖2-6-17　後縮弧線技法分析示意

9. 極強旋

如圖2-6-18，主球要以非常強的旋轉才能使其繞過串球障礙，旋到黑球位置。

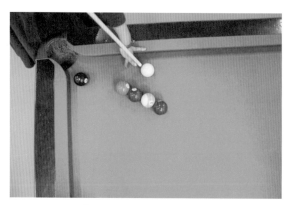

圖2-6-18　極強旋實景

●極強旋技法分析

這種花式難度在於主球球路幾乎像鴨蛋形，要求主球的旋轉非常強烈（圖2-6-19）。

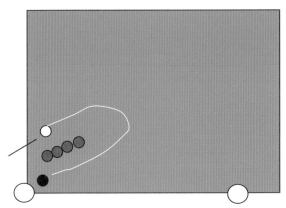

圖2-6-19　極強旋技法分析示意

10. U型強旋

這是一種典型的U型強旋球，主球繞過障礙撞擊右下角袋的黑球（圖2-6-20）。

圖2-6-20　U型強旋實景

●U型強旋技法分析

【要領】確定主球上的擊點位置，球杆角度和力度要控制好，保證主球能運動到右下角袋位置（圖2-6-21）。

圖2-6-21　U型強旋技法分析示意

11. 爬 高

特製大三角架，主球推落角袋口球後強烈後縮爬上三角架，翻過架頂後滾向左上角袋碰落黑色球（圖2-6-22）。

圖2-6-22　爬高實景

●爬高技法分析

　　特製三角架比一般球架稍高，兩側的坡度較緩，架邊稍寬（註：圖2-6-22中的三腳架為正常三腳架）。主球推落右側球後，依靠強烈的後縮能力爬上三角架頂，翻滾過架碰落左側袋口球（圖2-6-23）。

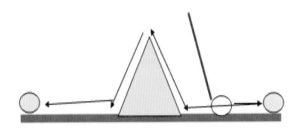

圖2-6-23　爬高技法分析示意

12. 跳架遠距強旋

　　把主球跳出三角架後，繞串球障礙返回擊打左上角袋口黑球（圖2-6-24）。

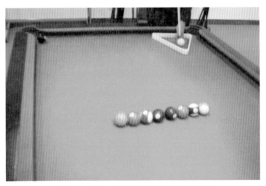

圖2-6-24　跳架遠距強旋實景

●跳架遠距強旋技法分析

【要領】選好擊點及出杆方向，強力擊打使主球跳出三角架後大弧度運動，最後將右下角袋口黑球撞落（圖2-6-25）。

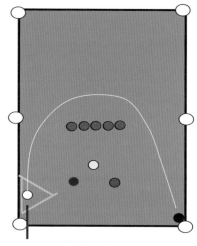

圖2-6-25　跳架遠距強旋技法分析示意

13. 短距強旋

短距離強旋技法和上述所講相同（圖2-6-26）。

圖2-6-26　短距強旋實景

●短距強旋技法分析

【要領】由於是短岸進行強旋，技法要領同前，但在力度上要控制好，為了增加成功率，在袋口加了一個三角架，萬一力度大了，可以使球順架進入角袋。

圖2-6-27　短距強旋技法分析示意

14. 遠距弧線

要求主球運動先平坦後彎度大，進入左上角袋（圖2-6-28）。

圖2-6-28　遠距弧線實景

●遠距弧線技法分析

難度在於前段彎度大，所以要計算好球路，是主球球路前段稍帶往前衝，後段體現強旋效應主要是要擊打主球的左上點，球杆豎起的角度不小於 60°，快速發力，才能打出這種強旋效果（圖2-6-29）。

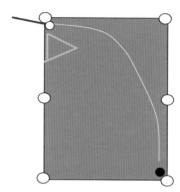

圖2-6-29　遠距弧線技法分析示意

15. 豎棒一庫

主球先向上向左碰岸後，又向右向後運動，擊落右下角袋口球。

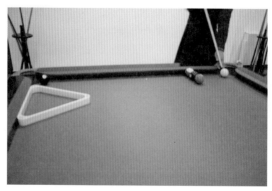

圖2-6-30　豎棒一庫實景

●豎棒一庫技法分析

技法關鍵是利用豎棒打法，但要先碰庫，再實現豎棒效應。也就是按撞岸豎棒球路設計，但一庫被阻改變球路（圖2-6-31）。

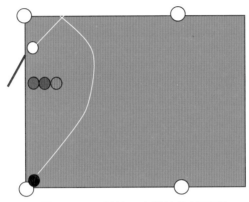

圖2-6-31　豎棒一庫技法分析示意

16. 一庫弧線

主球一庫後穿過缺口走向右下角袋碰落目標球，可以按撞岸豎棒球打法設計球路（圖2-6-32、圖2-6-33）。

圖2-6-32　一庫弧線實景1

圖2-6-33　一庫弧線實景2

●一庫弧線技法分析

　　主球以一定角度碰岸，然後以弧線運動穿過缺口走向
左下角袋（圖2-6-34）。

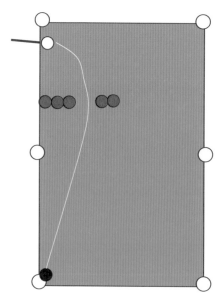

圖2-6-34　一庫弧線技法分析示意

17. 右弧線球

主球靠近右上角袋及邊岸,以右弧線球擊落左下角袋球(圖2-6-35)。

圖2-6-35 右弧線球實景

●右弧線球技法分析

依靠岸邊彈力,以右上擊點使主球強烈左旋,形成右弧線球擊落左下角袋黑球(圖2-6-36)。

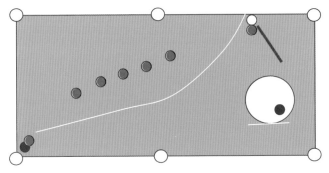

圖2-6-36 右弧線球技法分析示意

18. 左弧線球

主球緊貼岸邊，以左弧線運動擊落右下角袋球（圖2-6-37）。

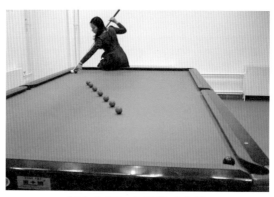

圖2-6-37　左弧線球實景

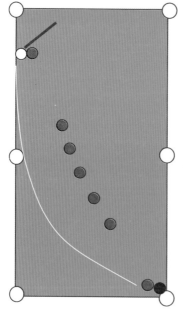

●左弧線球技法分析

球杆以30°角，擊主球左下擊點，使主球強烈右旋，形成左弧線球擊落右下角袋口的黑球（圖2-6-38）。

圖2-6-38　左弧線球技法分析示意

19. 擊串破障

要將串球前的黑球打入右上角袋，但球路上有障礙球，因此主球先頂出黑球，同時提前清理障礙球（圖2-6-39）。

圖2-6-39　擊串破障實景

●擊串破障技法分析

對主球用右下擊點，球杆角度大於45°，使主球撞串球後以弧線運動將障礙踢除，保證黑球通路無阻（圖2-6-40）。

圖2-6-40　擊串破障技法分析示意

20. 強旋繞架

主球繞過三角架撞擊左下角袋黑球（圖2-6-41）。

圖2-6-41　強旋繞架實景

●強旋繞架技法分析

【要領】選好擊點位置，屬於中距強旋，定好出杆方向就可以了（圖2-6-42）。

圖2-6-42　強旋繞架技法分析示意

21. 翻轉盒

主球進入翻轉盒後又翻轉回去（圖2-6-43）。

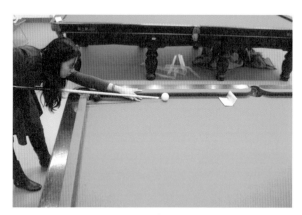

圖2-6-43　翻轉盒實景

●翻轉盒技法分析

翻轉盒是一個實體，當強烈縮杆球碰進翻轉盒後，相當碰倒一個球產生倒轉，所以又從盒中退了回來（圖2-6-44）。

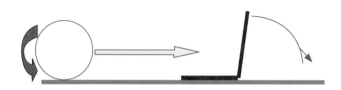

圖2-6-44　翻轉盒技法分析示意

22. 五加一

主球把5個球分別擊落相應的球袋後，本身經2庫後撞擊半圓圈上的球，把半圓圈上的球打進，這當然要有一定的運氣成分。

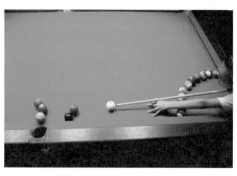

圖2-6-45　五加一實景

● 五加一技法分析

5個球的串球擺法，藍色與黑色球要分開一點距離，且藍球要在黑球右上方；醬色、黃色和紅色球（2-6-45圖中是橘色）相貼，不能分開；黃色和紅色球要分別對著下中袋和左上角底袋。主球擊打藍色球後，藍色球擠壓黑球，黑球翻進上中袋，藍色球繼續撞擊醬色球，使橘色球擠壓黃色球進下中袋，藍色球隨後也進下中袋，醬色球進左下角底袋，受到醬色球的擠壓，紅色球進左上角底袋。主球經兩庫走向右下角袋的半圓圈，撞擊半圓圈上的任何一個球進右下角底袋。

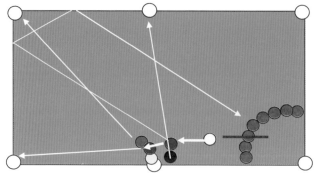

圖2-6-46　五加一技法分析示意

23. 兩級旋

醬色球兩次強旋後，繞過庫邊的黑球撞擊角袋口的球落入底袋（圖2-6-47）。

圖2-6-47 兩級旋實景

● 兩級旋技法分析

實際上是應用兩次豎棒球，使主球強旋兩次。技法關鍵是準確掌握第二次運動中的主球擊打時刻。擊球的時機應該選擇在主球強旋吃一庫後剛剛彈起來的時候，這時主球的運動速度相對比較慢。擊打時注意發力快速（圖2-6-48）。

第二次擊打

第一次擊打

圖2-6-48 兩級旋技法分析示意

七、基本技法型花式撞球

(一)基本技法型花式撞球定義

基本技法型花式撞球是利用撞球的跟、縮、偏、停等基本杆法實現各式各樣、豐富多彩的花式撞球表演。

(二)基本技法型花式撞球特點

（1）基本技法型花式撞球的關鍵是創新，其基礎是紮實的基本功。

（2）杆法是實現基本技法型花式撞球的關鍵，只有準確運用杆法，才能打出漂亮的花式撞球效果。

(三)基本技法型花式撞球球例

1.歸隊

三角架頂部壓一紅球，主球經三庫將紅球頂回架內（圖2-7-1）。

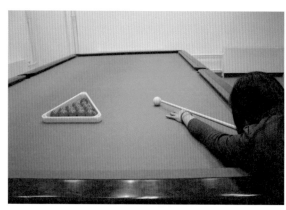

圖2-7-1　歸隊實景

●歸隊技法分析

主球能否準確擊中三角架頂部壓住的紅球，關鍵是選準一庫碰撞點。可以採用平行線法來確定（圖2-7-2）。

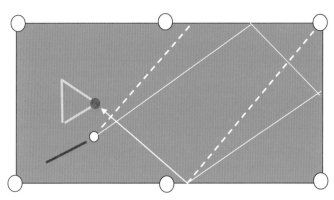

圖2-7-2　歸隊技法分析示意

2. 美式橄欖球1

主球擊打黑球碰岸，同時將串球障礙排除，保證黑球入對側腰袋通道暢通（圖2-7-3）。

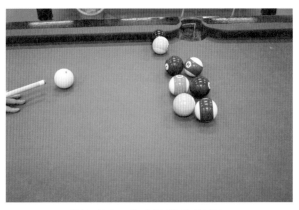

圖2-7-3　美式橄欖球1實景

●美式橄欖球1技法分析

【要領】一要擺好腰袋口的黑球和黃球，要使黑球能再反彈後進入上腰袋；二是主球撞擊黃球（花球）後彈向串球對，將障礙排除（圖2-7-4）。

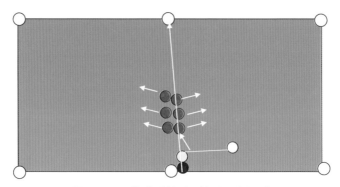

圖2-7-4　美式橄欖球1技法分析示意

3. 美式橄欖球2

主球擊黃球並排除障礙串球後，黑色球直奔對側腰袋，並鑽入紙袋翻轉入腰袋（圖2-7-5）。

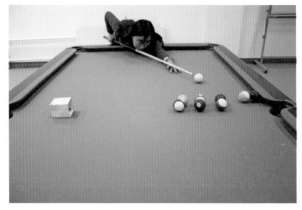

圖2-7-5　美式橄欖球2實景

●美式橄欖球2技法分析

與上例不同的是，本球例增加了一個翻轉紙袋，紙袋呈長方形，邊長60毫米，深60毫米，使藍色球（圖2-7-6中為黑色球）鑽進去後能翻轉出來（圖2-7-6）。

圖2-7-6　美式橄欖球2技法分析示意

4. 定杆穩架

特製三角架兩層，上面可站一人，用定杆更換架下球（圖2-7-7～圖2-7-9）。

●定杆穩架技法分析

關鍵是主球撞走紅球後，仍然停在紅球的位置，這就需要在出杆時掌握好力度，因為上面站著一個人，有80公

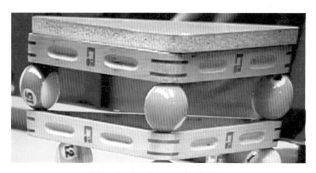

圖2-7-7　定杆穩架實景1

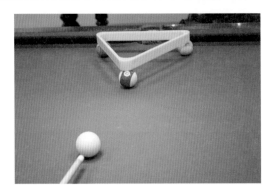

圖2-7-8　定杆穩架實景2

圖2-7-9　定杆穩架實景3

斤重，力量小了沒法撞走紅球。當然這個三角架是定製的，保證足夠強度（圖2-7-10）。

圖2-7-10　定杆穩架技法分析示意

5. 瓶上擊球

用三個瓶放兩個球，用偏杆擊切黑球，走一留一（紅色球走，黑色球留在原紅球位置），保持旋轉（圖2-7-11）。

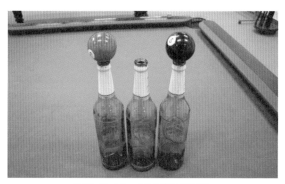

圖2-7-11　瓶上擊球實景

●瓶上擊球技法分析

【要領】為了使主球撞擊前面的球以後不要跟進，所以必須採用定杆打法。但為了增加觀賞性，採用中偏杆打法，使主球本身在擊球後定在第二個瓶子上還在旋轉（圖2-7-12）。

圖2-7-12　瓶上擊球技法分析示意

6. 黑球反彈入腰袋

黑球無進球的球路，怎麼辦（圖2-7-13）？

●黑球反彈入腰袋技法分析

利用左偏杆使黑球先碰腰袋左側，再反彈回下腰袋。
因為藍色球（圖2-7-13中為黑色球）發生右旋，碰岸後向
右偏轉（圖2-7-14）。

圖2-7-13　黑球反彈入腰袋實景

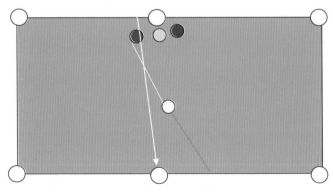

圖2-7-14　黑球反彈入腰袋技法分析示意

7. 再回頭

主球用縮杆擊出後並不吃庫再回來碰岸彈回將袋口球擊落（圖2-7-15）。

●再回頭技法分析

關鍵是控制好力度，主球運動到一半距離就縮回，並保持力度。否則就回不去（圖2-7-16）。

圖2-7-15 再回頭實景

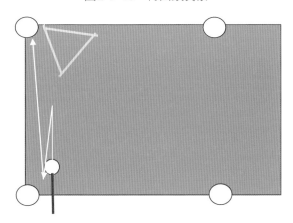

圖2-7-16 再回頭技法分析示意

8. 過 橋

主球在球杆下方擊打目標球入角袋，後縮回來撞落黑球（圖2-7-17）。

●過橋技法分析

在臺面上加一根球杆，用縮杆擊打主球使目標球（紅球）入右下角袋，縮回撞落黑球（圖2-7-18）。

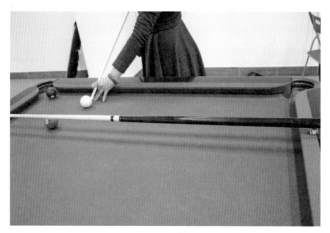

圖2-7-17　過橋實景

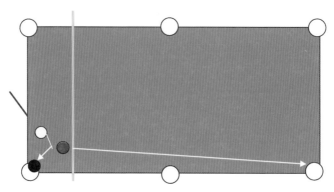

圖2-7-18　過橋技法分析示意

9. 架下撞粉落袋

三角架下放一粉球，對準角袋，主球擊落粉球後，繼續撐住三角架（圖2-7-19）。

●架下撞粉落袋技法分析

因為粉球在三角架的前端，主球用定杆要將粉球擊落角袋，需要較大力度，並保持主球定住在架子下不倒（圖2-7-20）。

圖2-7-19　架下撞粉落袋實景

圖2-7-20　架下撞粉落袋技法分析示意

10. 回頭見

擊打黑球將白球推上粉色塊上，稍停片刻，白球自己滾下來將黑球頂入腰袋（圖2-7-21）。

●回頭見技法分析

兩大難點，一是如何準確地把白球推上去，二是白球怎能自動滾下來？關鍵是這塊粉色臺子是有一定彈性的塑料塊，白球到臺上後就將塑料壓陷一些，就形成一個斜度，白球在上面停不住，稍停片刻就會自動滾下去，推藍色球入袋（圖2-7-22）。打擊藍色球時要用定杆，這樣白球滾回來時能夠準確地將藍色球頂入腰袋（圖2-7-22中藍色球在圖2-7-21中為黑色球）。

圖2-7-21　回頭見實景

圖2-7-22　回頭見技法分析示意

11. 強力左旋

主球在第三庫後能強旋擊中腰袋球（圖2-7-23）。

●強力左旋技法分析

按常規打法，主球三庫後的軌跡應該向左方運動，如圖白線表示。而強力左旋的結果是三庫後還能向右偏轉，這是很不容易打出來的技法，需要多加練習（圖2-7-24）。

圖2-7-23　強力左旋實景

圖2-7-24　強力左旋技法分析示意

12. 擊球弧線

主球擊落腰袋中間彩球翻入下面腰袋，左側彩球進入左上底袋，紅球入上腰袋後，主球向右向後做弧線運動直接落袋或者撞落角袋口球（圖2-7-25）。

●擊球弧線技法分析

主要難度在於主球能準確穿過缺口走向角袋。關鍵是採用中下右擊點和力度的控制，力度控制不好就不容易穿過去。一般熟練後都能把握主球的走位方向（圖2-7-26）。

圖2-7-25　擊球弧線實景

圖2-7-26　擊球弧線技法分析示意

13. 黑球反彈

主球擊打黑球後，黑球一庫反彈向左下角袋，撞落袋口紅球（圖2-7-27）。

圖2-7-27　黑球反彈實景

●黑球反彈技法分析

關鍵是選準黑球反彈角，按入射角等於反射角的原理，主球應選好黑球上的撞點（圖2-7-28）。

14. 殺出重圍

要把六個紅球包圍的黑球（或粉球）解放出來，使其進入腰袋（圖2-7-29、圖2-7-30）。

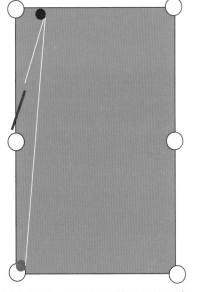

圖2-7-28　黑球反彈技法分析示意

圖2-7-29　殺出重圍實景1

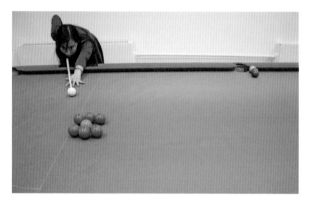

圖2-7-30　殺出重圍實景2

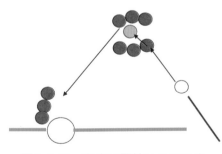

圖2-7-31　殺出重圍技法分析示意

●殺出重圍技法分析

關鍵在於擺球，紅球擺成上下兩排，每三球緊貼成弧形。

黑球貼住上排紅球的中間一個，與腰袋成一定角度。當主球撞擊下排紅球的右側一個時，一方面傳力將下排另兩個紅球踢開，同時撞擊黑球，連帶將上排紅球踢開。黑球由於紅球的擠壓，向腰袋方向運動入袋，殺出重圍（圖2-7-31）。

15. 錫紙三翻轉

用錫紙製作成 L 型翻斗，主球透過三層翻斗，最終將左下角袋口的紅球頂落（圖2-7-32）。

●錫紙三翻轉技法分析

主要是利用主球向前滾動時的慣性運動，使錫紙翻斗逐個翻轉，並得以到達下角袋口（圖2-7-33）。

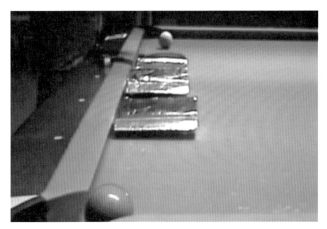

圖2-7-32　錫紙三翻轉實景

圖2-7-33　錫紙三翻轉技法分析示意

16. 弧線走位

主球用強烈右下擊點，將紅球擊入左上角袋後，成弧線向右後運動，將右下角袋口的球撞入（圖2-7-34）。

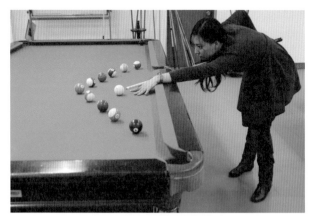

圖2-7-34　弧線走位實景

●弧線走位技法分析

實際上是一種走位技法，主球用中下右擊點，在擊打紅球後向右向後運動，關鍵是力度和旋轉度的控制（圖2-7-35）。

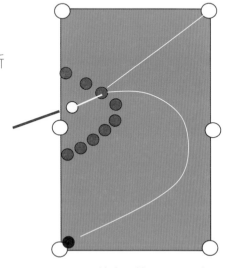

圖2-7-35　弧線走位技法分析示意

八、消遣型花式撞球

(一)消遣型花式撞球定義

消遣型花式撞球屬於非常規性的設計,集雜技、娛樂、特製設備、手技等於大成,特別引人入迷的一種花式撞球。

(二)消遣型花式撞球特點

(1)充分利用撞球設備進行表演。

(2)有的需要專門設計製作表演道具,如紙牌拋出器、自動翻轉器等。

(三)消遣型花式撞球球例

1. 平衡架

表演者嘴叼著三角架,三角架上放兩個巧粉,巧粉上再放兩個撞球,掌握球的平衡。這純粹是一種雜技表演,與撞球技法無關,僅供大家消遣(圖2-8-1)。

圖2-8-1 平衡架實景

2. 擎天柱

在高低圓筒上各放一個球，當主球打掉圓筒後，依靠球的重量下落分別進入兩邊的腰袋，並頂入目標球（圖2-8-2）。

● 擎天柱技法分析

圓筒的高度要保證兩球自由落體重量使得兩球分別滾向兩邊腰袋（圖2-8-3）。

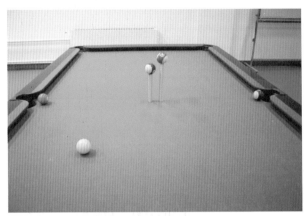

圖2-8-2　擎天柱實景

圖2-8-3　擎天柱技法分析示意

3.「筷子」夾球

把兩根球杆當「筷子」，把球一個個挑起來放到兩球杆上，在挑的過程中兩球杆一定要在被挑球的正後方，這樣比較容易較穩地把球挑起來，多加練習就可以做到（圖2-8-4）。

4. 紙牌飛揚

需要專門設備才能完成，撲克牌裝在設備裏，當主球進入設備後打開開關，撲克牌依次飛出（圖2-8-5）。主球經三庫進入設備即可。

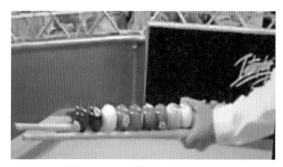

圖2-8-4 「筷子」夾球實景

圖2-8-5 紙牌飛揚實景

●紙牌飛揚技法分析

【要領】存放撲克牌的盒子可以自己設計，有一個開關，主球進入盒子觸動開關後，撲克牌就像點鈔機似的飛出去。關鍵是要使主球兩庫後進入盒子（圖2-8-6）。

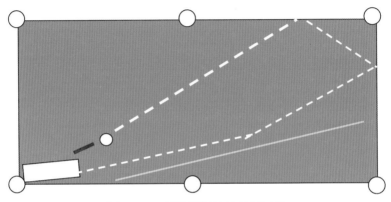

圖2-8-7　紙牌飛揚技法分析示意

5. 球拐彎

在兩根球杆形成的軌道上放幾個球，在滑下時這些球依次會拐彎向前（圖2-8-7），是什麼道理？

【要領】只要把兩杆前後錯開就可以了。

圖2-8-8　球拐彎實景

6. 一球跟六球入袋

如圖2-8-8，要求主球經三庫緩慢進入左上角袋，同時，依序將下岸的六個球分別擊入左上角袋、上腰袋、右上角袋。

●一球跟六球入袋技法分析

【要領】一要掌握好主球力度，不能太快，否則來不及打六個球入袋；二要動作靈敏，不能遲緩，要保證在主球運動期間，把六個球全部擊入對應的球袋（圖2-8-9）。

圖2-8-8　一球跟六球入袋實景

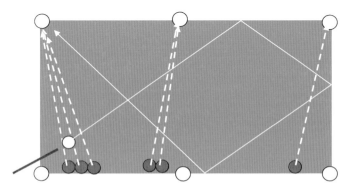

圖2-8-9　一球跟六球入袋技法分析示意

7. 連珠炮

這是一項花式撞球的傳統表演節目，在主球行進同時，要將七個球依次打進角袋（圖2-8-10）。考驗選手的靈敏度。

●連珠炮技法分析

【要領】一是掌握好主球的速度，要適當；二是快速瞄準擊球入袋，在主球到達角袋前，打完全部七個球（圖2-8-11）。關鍵在於牢固的基本功。

圖2-8-10　連珠炮實景

圖2-8-11　連珠炮技法分析示意

8. 手旋特技

這是美國選手麥克馬索專利，能用手將球旋轉起來，類似弧線球的球路。手旋可以表演很多花式（圖2-8-12）。

●手旋特技技法分析

要領在於用手使球快速旋轉起來，按照設計的球路成大弧形將右下角袋口的黑球撞入（圖2-8-13）。這需要艱苦的訓練。

圖2-8-12　手旋特技實景

圖2-8-13　手旋特技技法分析示意

9. 擊 幣

用錢幣代替主球將角袋口的黑球擊落袋內（圖2-8-14）。

●擊幣技法分析

要將薄薄的小錢幣滾過3公尺多長的岸邊將黑球撞下角袋，也非容易事，特別是在腰袋口能順利地越過去，取決於錢幣的速度，並要保證中途不倒下（圖2-8-15）。

圖2-8-14　擊幣實景

圖2-8-15　擊幣技法分析示意

10. 絲巾藏珠

將目標球用絲巾蓋住,主球將目標球擊落角袋(圖2-8-16)。

● 絲巾藏珠技法分析

【要領】目標球放在六分點位置,難點是蓋上絲巾後,不容易判斷擊球點,主要靠感覺,平時多練習就可以做到(圖2-8-17)。

圖2-8-16 絲巾藏珠實景

圖2-8-17 絲巾藏珠技法分析示意

11. 單手縮杆

　　這是戴維斯的拿手傑作，單手打縮杆球（圖2-8-18、圖2-8-19）。

圖2-8-18　單手縮杆實景1

圖2-8-19　單手縮杆實景2

12. 球走幣落

在球上面放一個硬幣，把球擊走，硬幣落在指定的圈內（圖2-8-20、圖2-8-21）。

圖2-8-20　球走幣落實景

圖2-8-21　球走幣落示意

157

●球走幣落技法分析

利用硬幣的慣性，主球擊走紅球，使硬幣自由落在圈內關鍵在於出杆速度要快而有力，不能輕而慢（圖2-8-22）。

圖2-8-22　球走幣落技法分析示意

13. 運動擊球1

先擊打黃色目標球，使其在球桌上滾動到六庫後，再用主球將其擊落角袋（圖2-8-23）。

圖2-8-23　運動擊球1示意

●運動擊球1技法分析

一是要設計好目標球球路，力度控制能實現六庫運動。

二是在於敏捷性和準確性，抓住時機將目標球擊落角袋。

三是擺球時注意主球未行動前不會被目標球撞著。

14. 運動擊球2

同伴連續擊出目標注球（注意速度不能太快，而且要固定球的運動路線），選手連續將同伴擊出的球擊落角袋內（圖2-8-24）。選手擊打目標球時要考慮提前量。

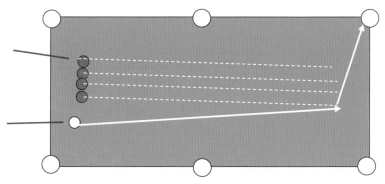

圖2-8-24　運動擊球2示意

●運動擊球2技法分析

一是送出目標球時注意運動速度，不要太快。

二是選手抓住時機就出杆，太晚了就沒法打進球。

三是把主球到位後開始第二個運動球，依次反覆。

四是考驗選手的敏捷性和準確性，在於平時基本功訓練。

國家圖書館出版品預行編目資料

花式撞球百例技法分析／呂佩　劉明亮　著
——初版，——臺北市，大展，2015〔民104.10〕
面；21公分 ——（運動精進叢書；26）
ISBN　978－986－346－089－3（平裝）

1.撞球

995.81　　　　　　　　　　　　　104015884

花式撞球百例技法分析

著　　者／呂　佩　劉明亮

責任編輯／王　新　月

發 行 人／蔡　森　明

出 版 者／大展出版社有限公司

社　　址／台北市北投區（石牌）致遠一路2段12巷1號

電　　話／（02）28236031・28236033・28233123

傳　　眞／（02）28272069

郵政劃撥／01669551

網　　址／www.dah-jaan.com.tw

E - mail ／ service@dah-jaan.com.tw

登 記 證／局版臺業字第2171號

承 印 者／凌祥彩色印刷有限公司

裝　　訂／眾友企業公司

排 版 者／弘益電腦排版有限公司

授 權 者／北京人民體育出版社

初版1刷／2015年（民104年）10月

定 價／280元

大展好書　好書大展
品嘗好書・冠群可期